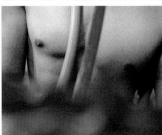
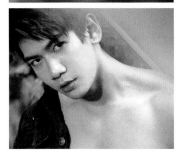

WHOSEMAN

1ST PHOTOBOOK

PERSONAL TRAINER /

JUSTIN

Enjoy
nature

Live well, love lots,
and laugh often /

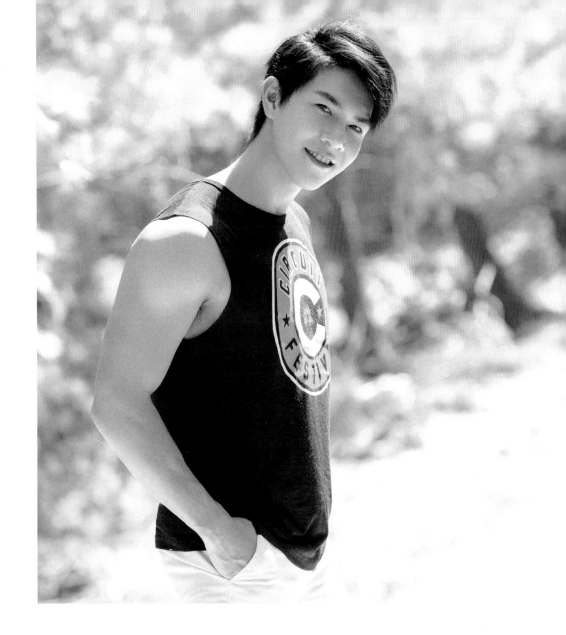

筋肉系健身教練 / Justin

　　當自己開始進入工作，成為一個大人後，開始學習如何和自己的身體生活，了解到有時操之過急的處理事物反而會讓自己更加跌撞受傷，必須花更多的心力修復，適時的找到自在的方式整理自己，將思緒歸零，好好感受周遭，當再次回到工作崗位上，你會發現自己更有動力。

　　平常擔任健身教練大多時間都在室內的冷氣房環境中，所以每當難得的休假就會跟著朋友一起開著車遠離都市，到戶外曬曬太陽、進入山林裡體驗登山、露營。

　　在秋冬天氣轉冷的晚上，我則很喜歡去泡湯，讓上課或是訓練時的肌肉可以有很好的放鬆，同時也可以大量爆汗增加身體的新陳代謝。

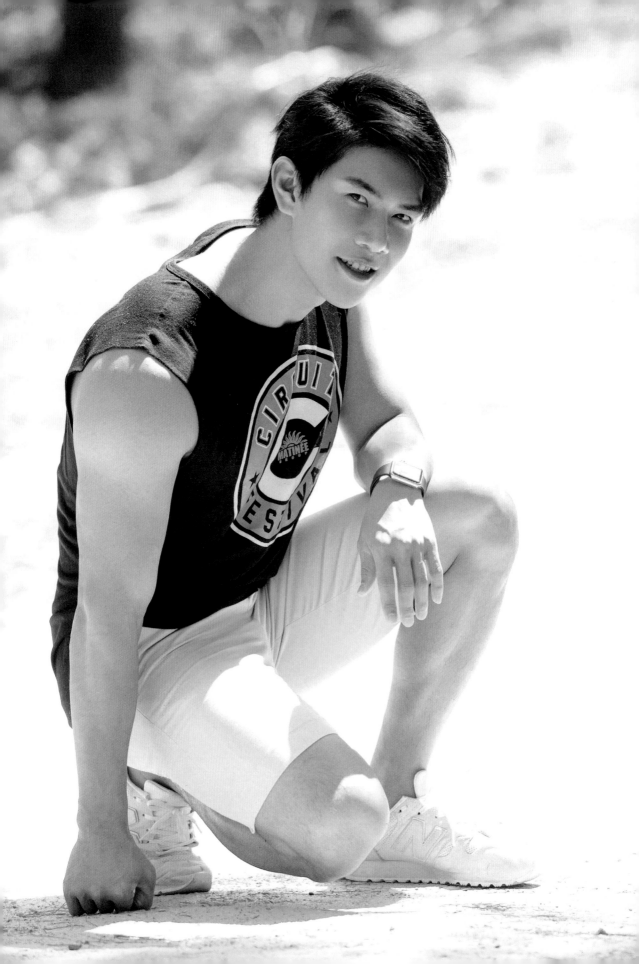

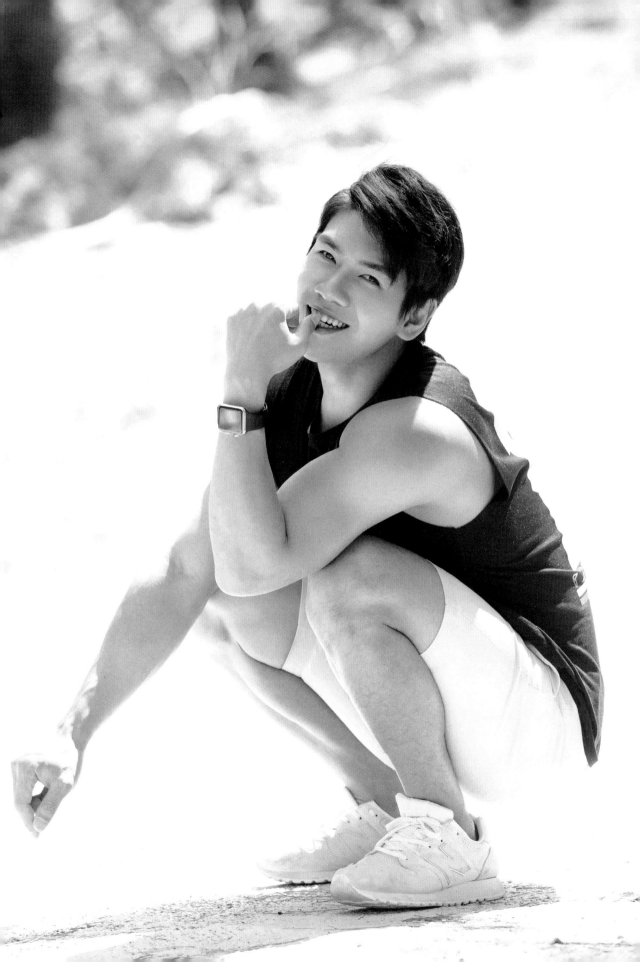

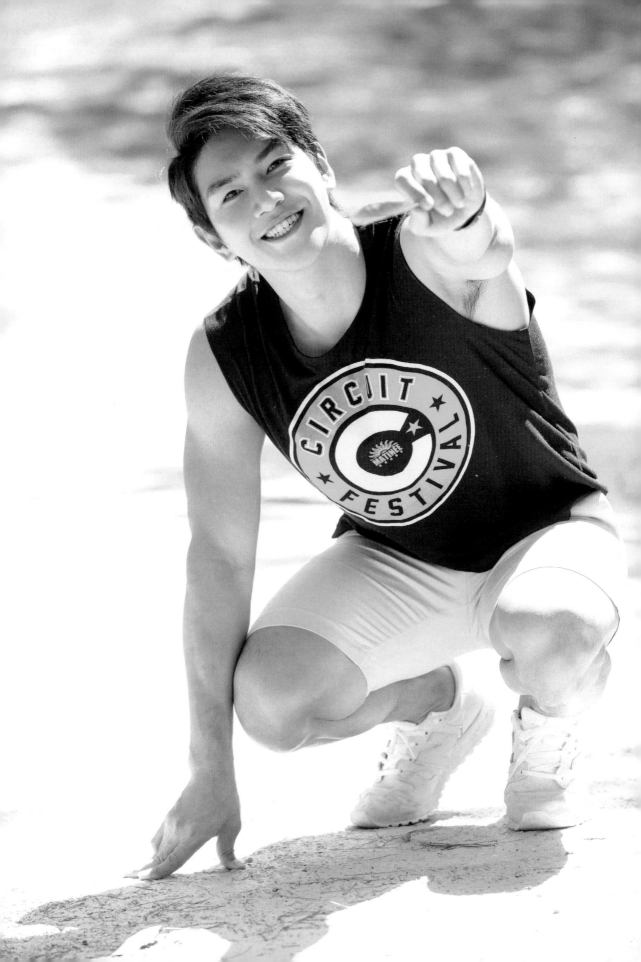

In order to be irreplaceable one must always be different.

keep up
the
optimism

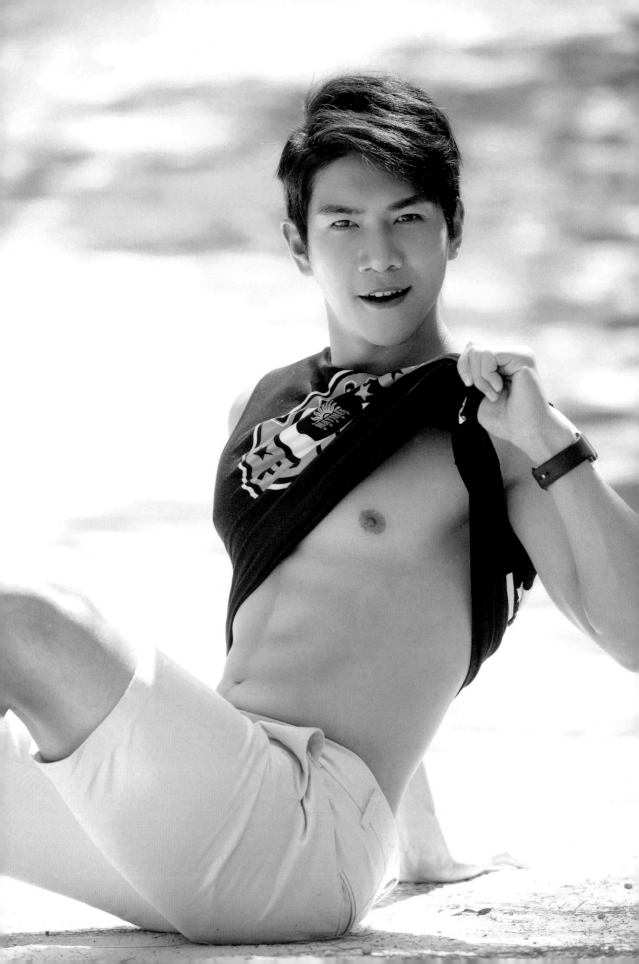

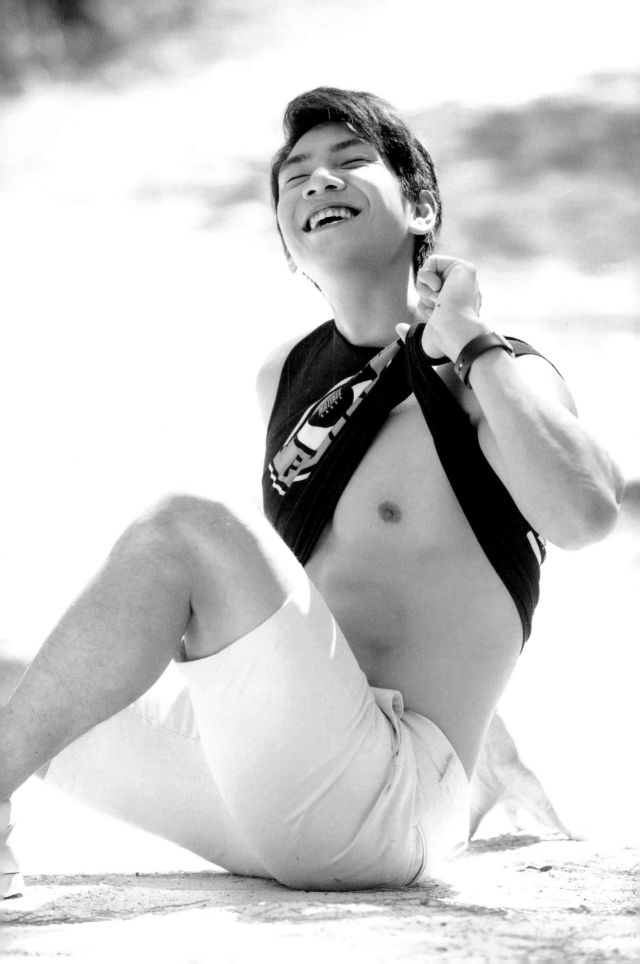

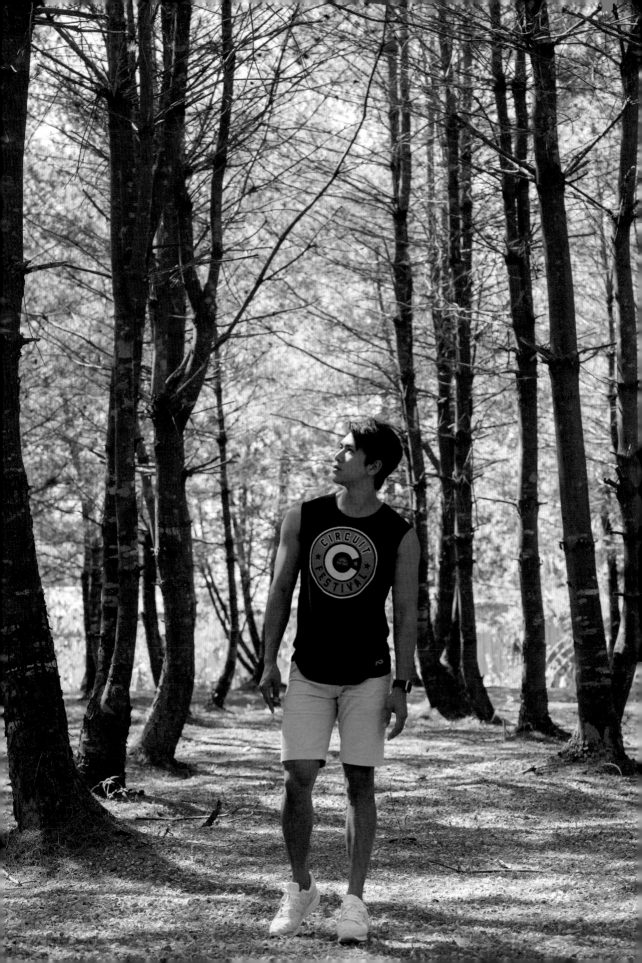

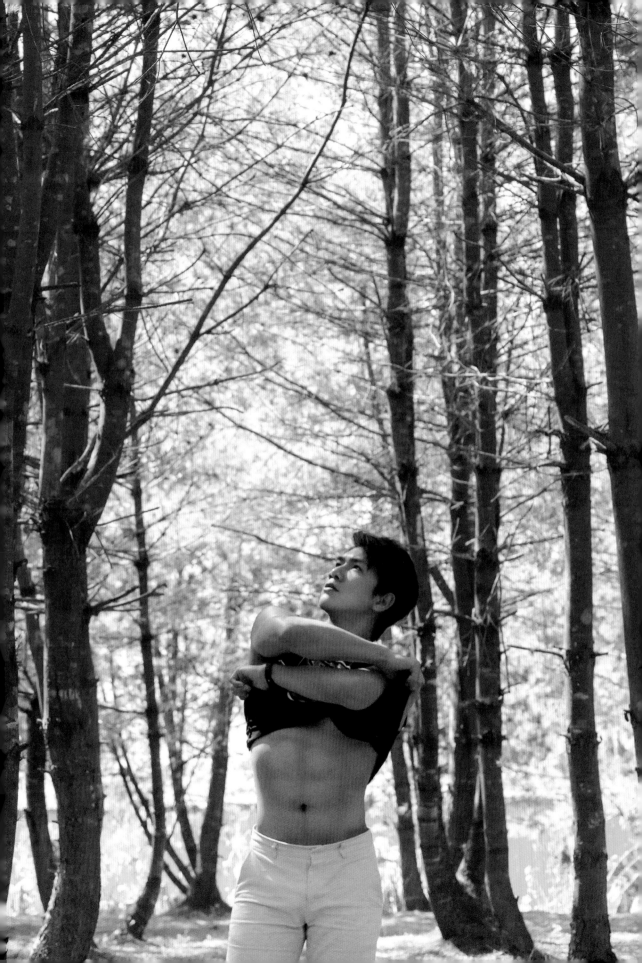

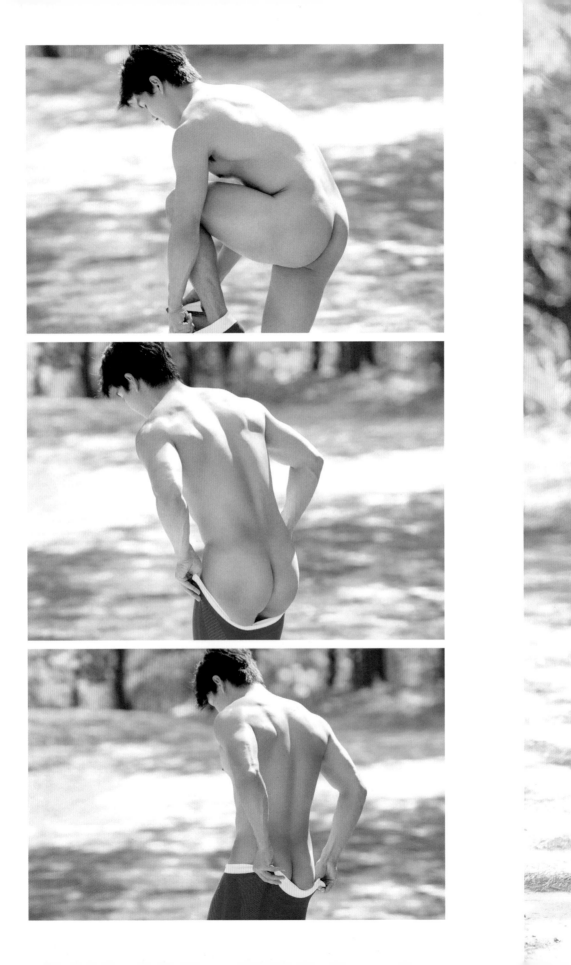

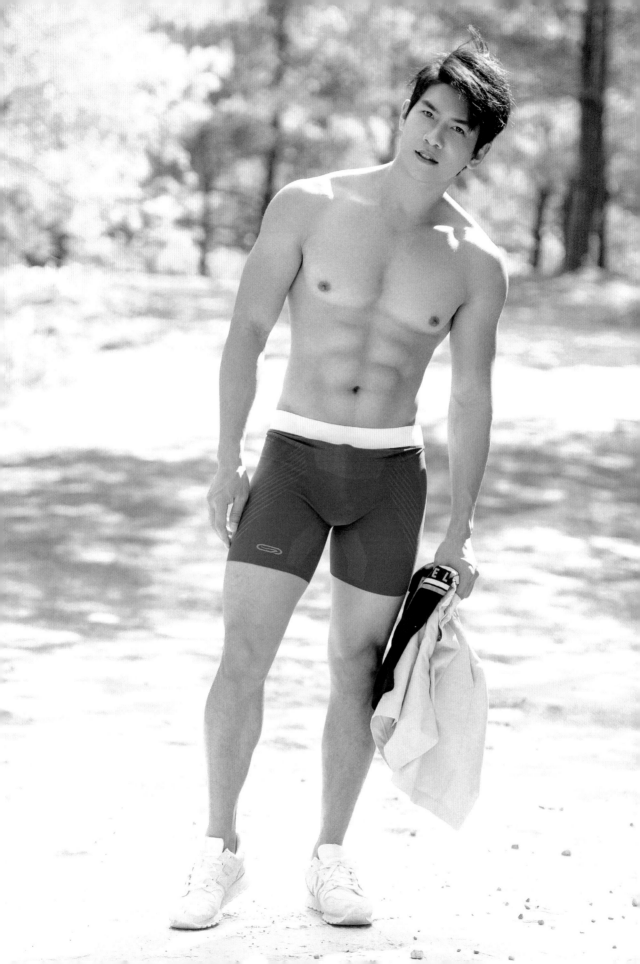

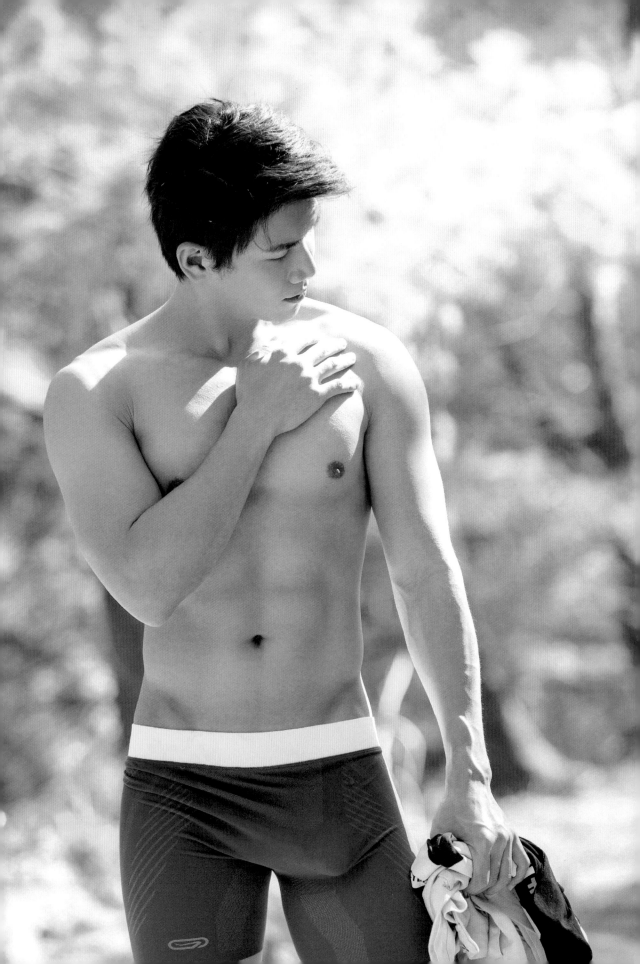

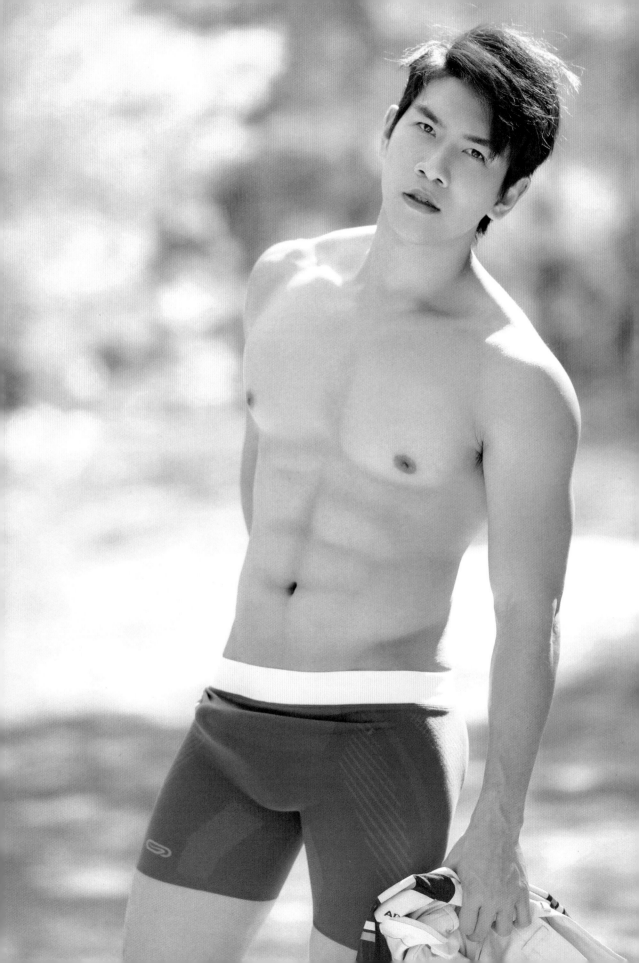

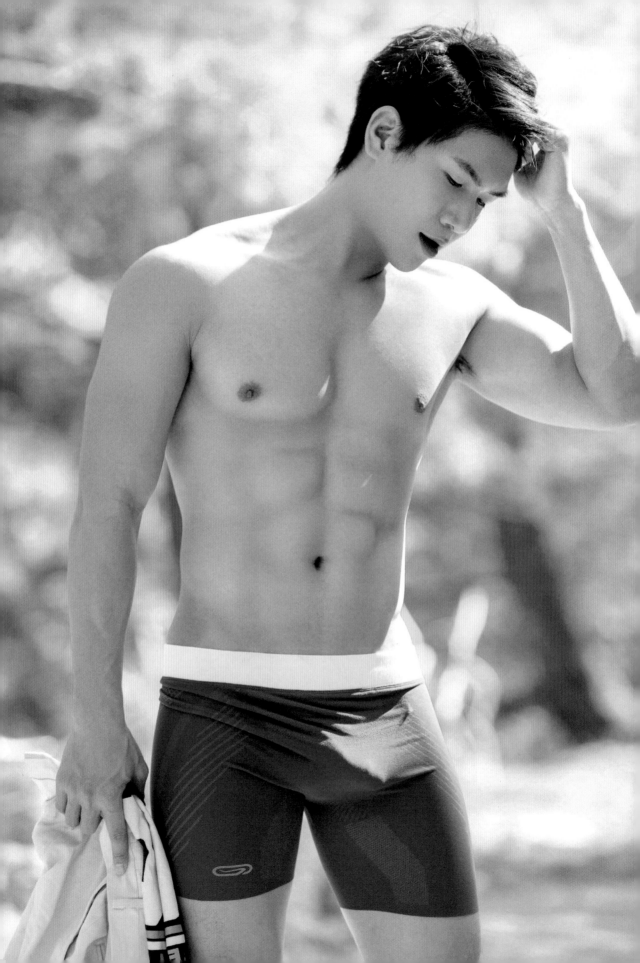

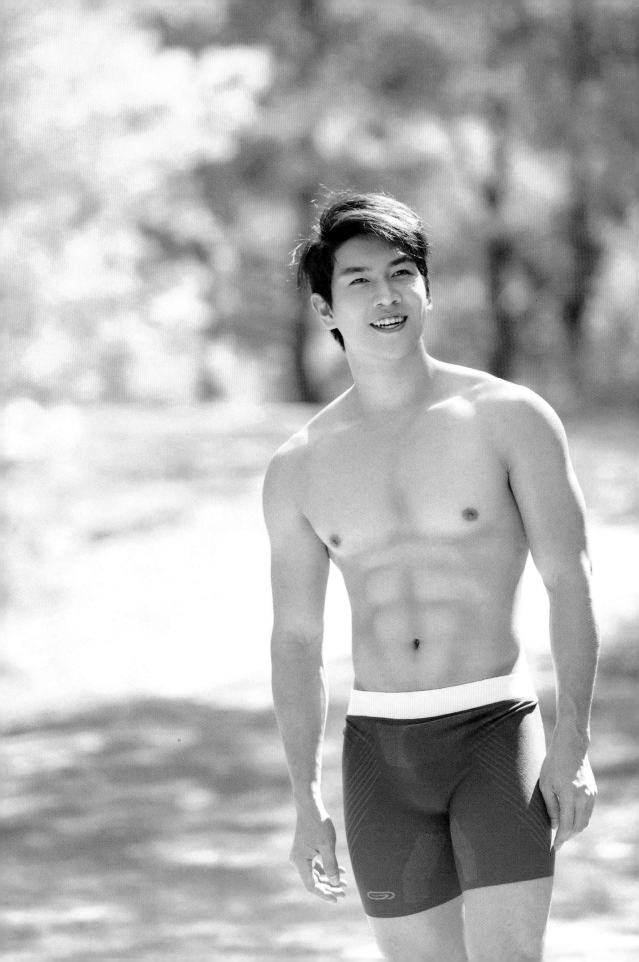

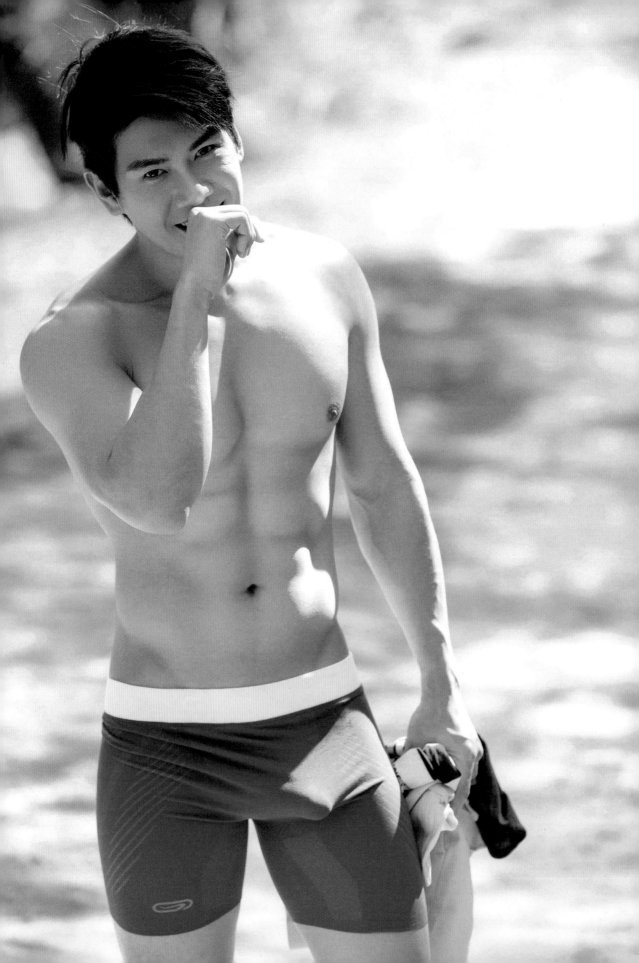

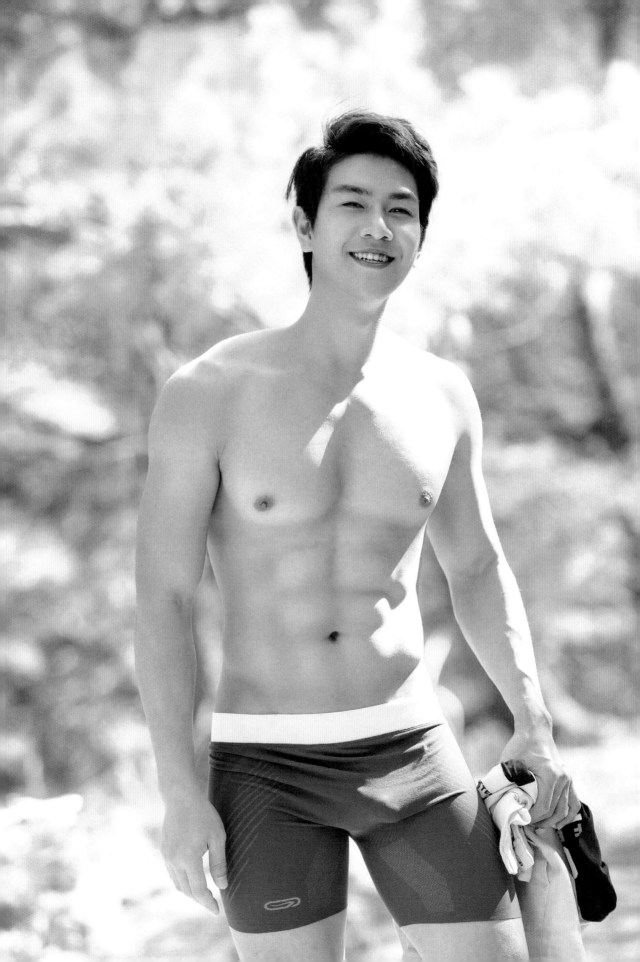

personal trainer

パーソナルトレーナー x しばいぬ の生活

生活中的我，在朋友圈
裡個性屬於開朗樂天派，
喜歡認識朋友，也許帶一
點獅子座的潛在性格，所
以對各種新鮮的事物都充
滿好奇心，周邊的朋友都
說我就像小寵物一樣，勇
於嘗試挑戰

對我來說，面對未知一
定會經過探索、挫折、並
從中找到方法到克服，再
從每一次經驗的累積變成
自己的能量，除了強化自
己，同時也會讓我獲得更
多可以和人分享的事物

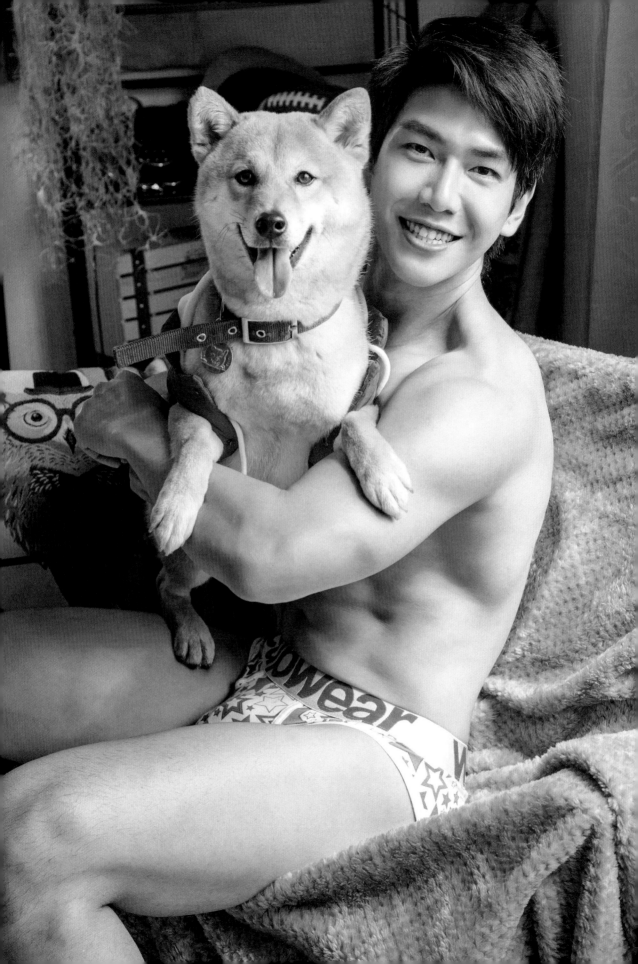

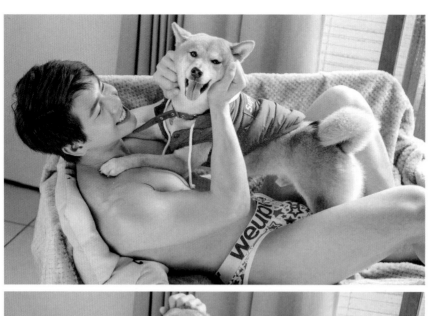

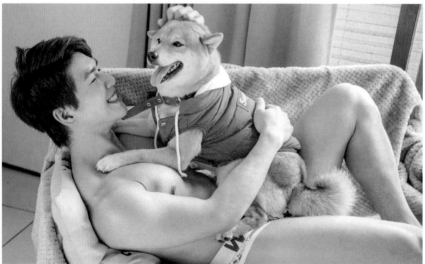

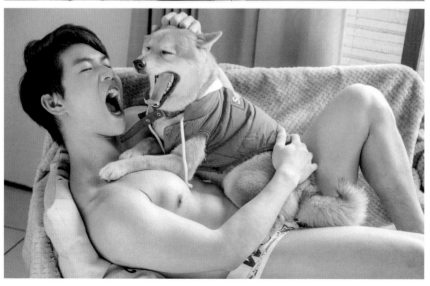

24 歲的時候，因為工作的關係我曾經獨自走訪許多個外國城市，在 6 年之間分別在不同國家生活過一段時間，不像是旅遊只是短暫的體驗當地，而是踏實的居住生活在其中。我很感謝當時的自己有勇氣做出了這個決定，讓我體驗很不同於其他人的生活模式，造就了獨立打理好自己生活的能力。

當然在最初轉換一個新的環境，都必須花一些時間調整自己的狀態，雖然辛苦，但這就是跳脫自己的舒適圈。當時真的過的很有挑戰性，大家可能都不知道，對於初次在一個陌生的環境生活，光是搞懂公車、巴士就讓我常常坐錯了方向和坐錯站，曾經花費了 3 個小時才順利回到自己的宿舍。

學習面對不同國家的工作模式、處事態度。當遇到在工作或生活中前所未有的挑戰，很多時候再艱難我都會激勵自己

「我可以！我辦得到，而且我可以做的很好」

在每一次的跌撞和重建的經驗中更加進步，最後完成了很多項自己本來覺得辦不到的事，成就了又更好的自己，覺得活在每天更向前進步一點點的當下，這樣的自己很棒

「讓自己像一塊海綿一樣，應變外來的壓力，重新由外吸收更多新的元素來強化自己」

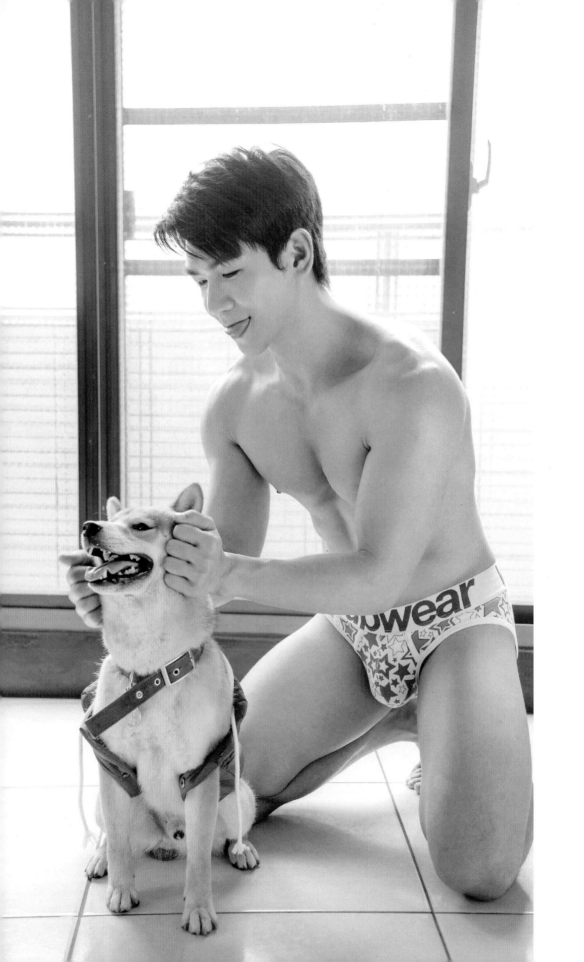

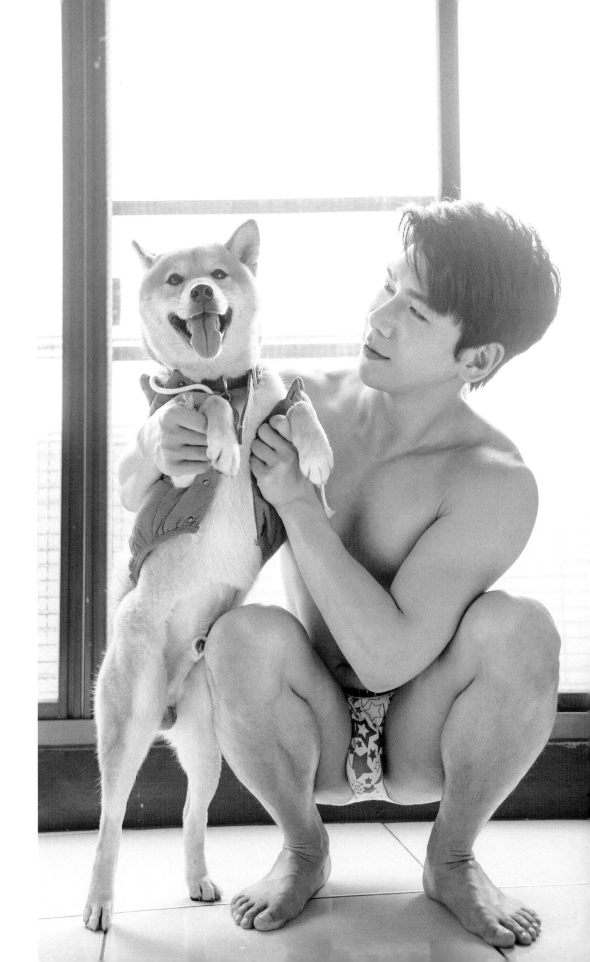

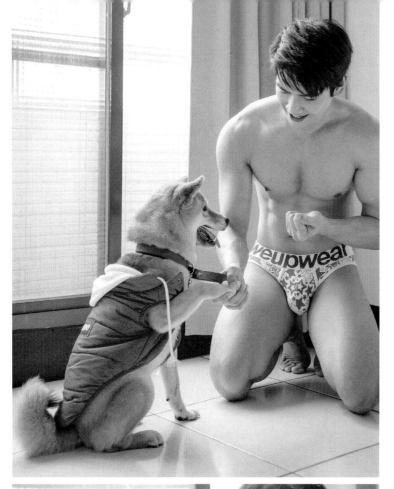
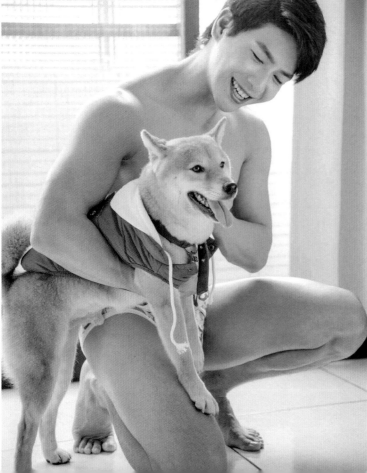

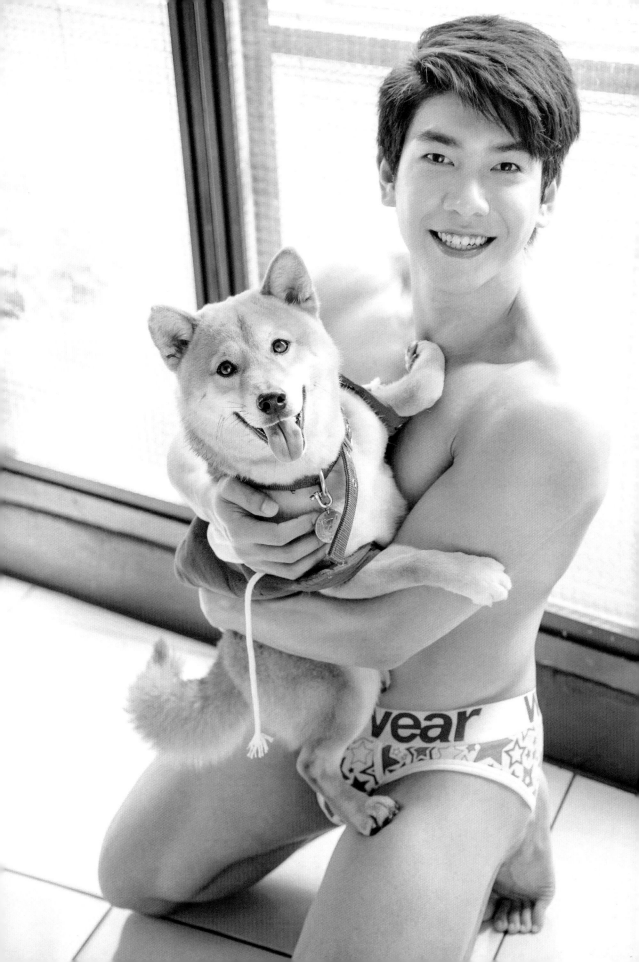

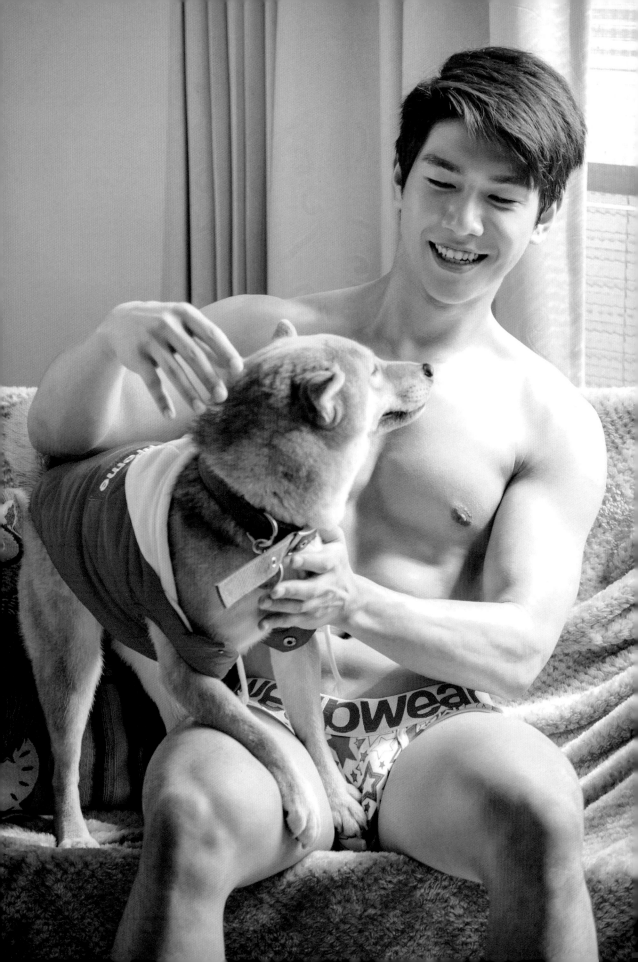

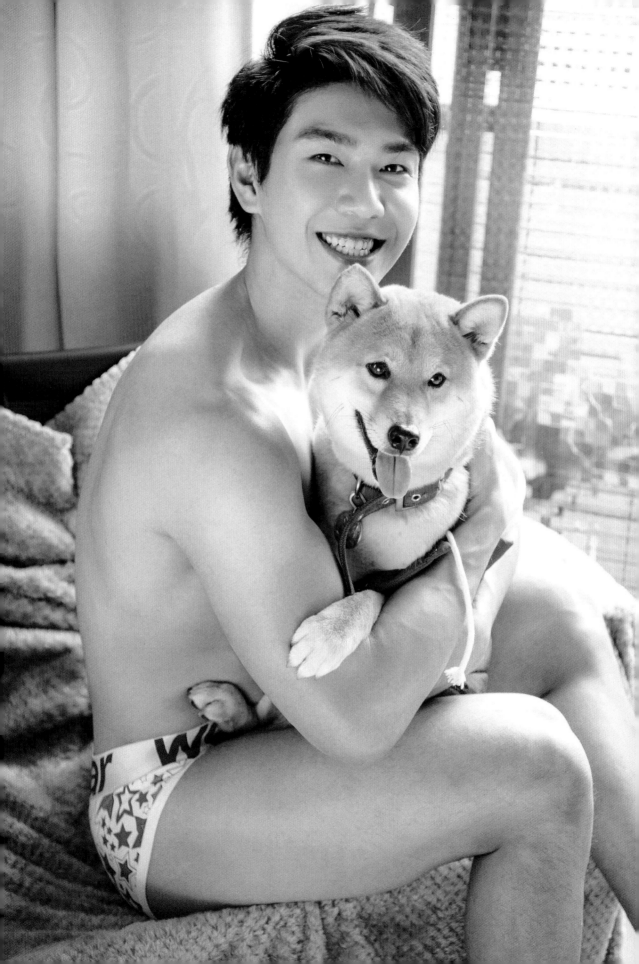

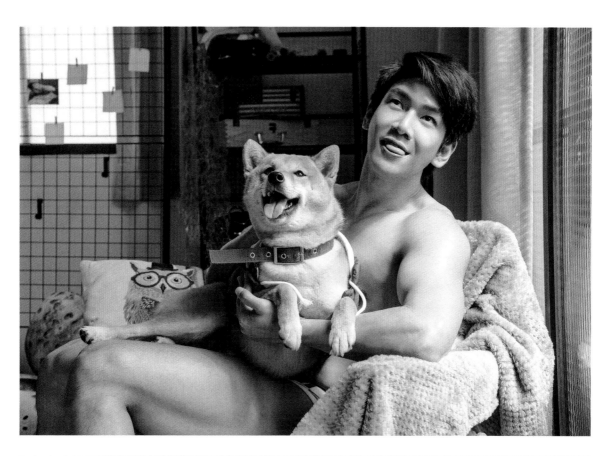
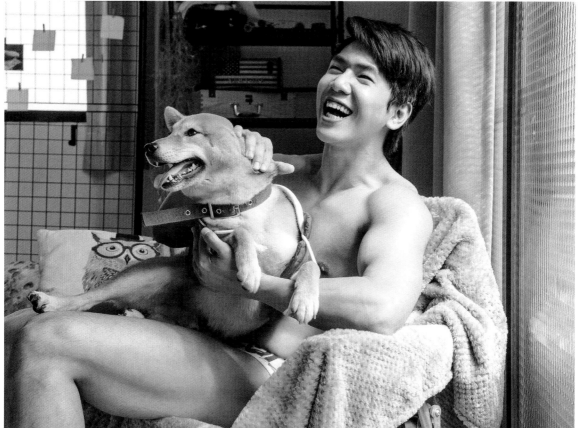

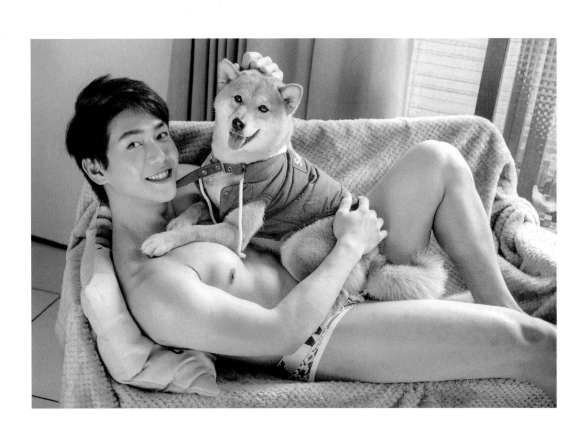

送給正在努力挑戰的人一句話

也包括我自己

未來的你會感謝現在的自己

因為你讓自己有更多可能

將自己變的無極限

Energy and persistence

conquer all things.

How to Start Exercising

Never underestimate your power
to change yourself

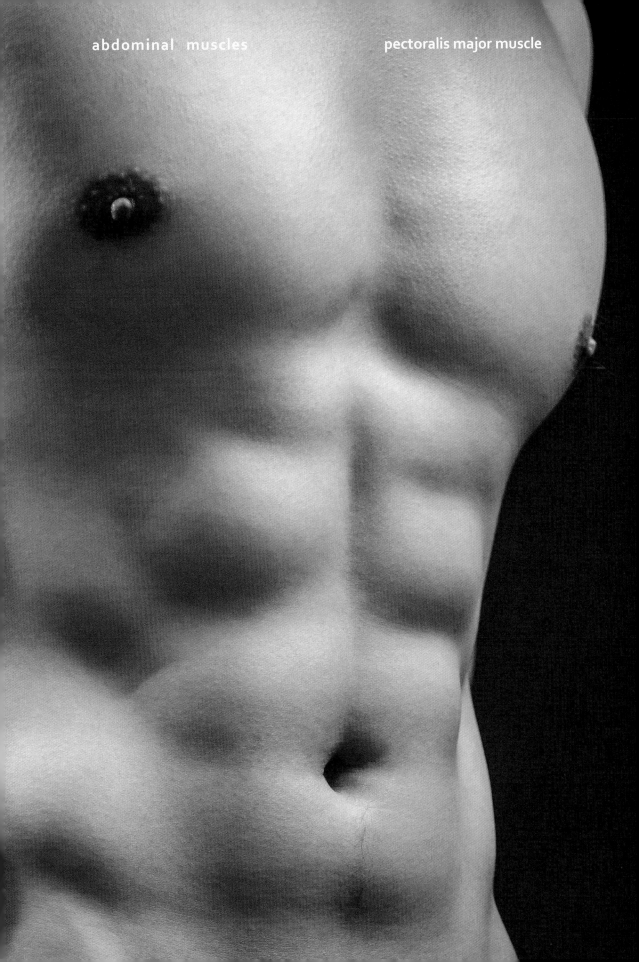

abdominal muscles pectoralis major muscle

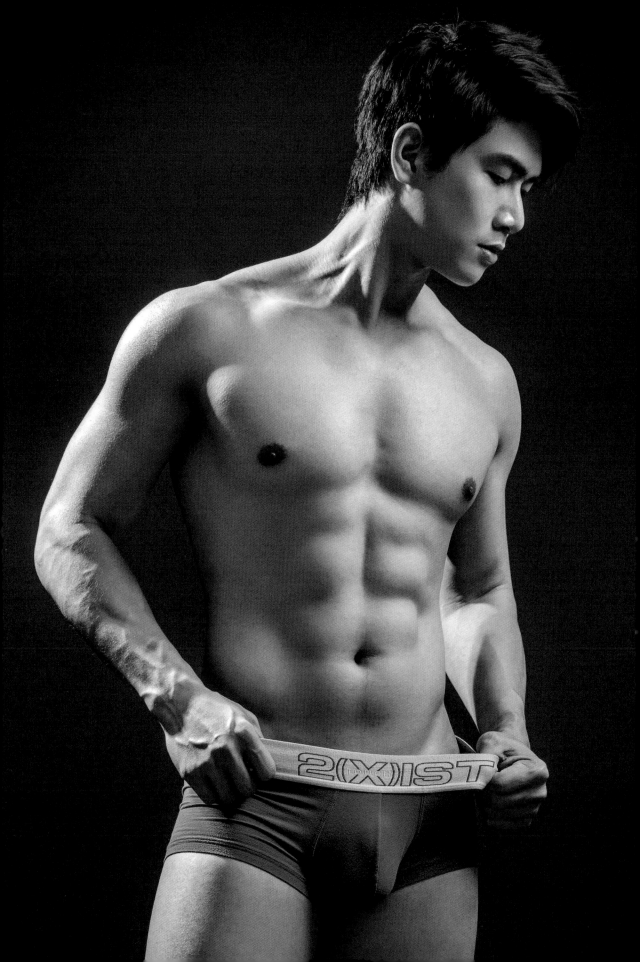

我是從國中的時候就開始接觸運動，國一的時候想透過運動讓自己在成長期增高，所以一開始是從最基礎的居家健身伏地挺身和捲腹開始，到了高中時就和同學一起加入健身房，年紀小小的我們幾乎把平常的零用錢都拿出來繳會員費了。

在健身的初期覺得自己好像大人一樣，模仿旁邊的人學習運動的方式，就有一種自己也很像大人的錯覺，沒有注意到我的姿勢或是運動的方式是不是正確，只覺得自己很威風，直到真正遇到教練指導才發現自己過去的姿勢是錯誤的，甚至也可能會造成運動傷害，後來跟著教練確實的調整動作和操作方式，成果才更加顯著。

當加入健身的行列後你會認識到很多和自己一樣有運動嗜好的人，同時會感受到跟著一樣有運動習慣的夥伴一起運動是非常有趣的事，也會讓自己繼續堅持下去，除了身型有瘦下來，後來更透過器械輔助和重量訓練，感受到肌肉增長的變化，也讓自己更有自信。

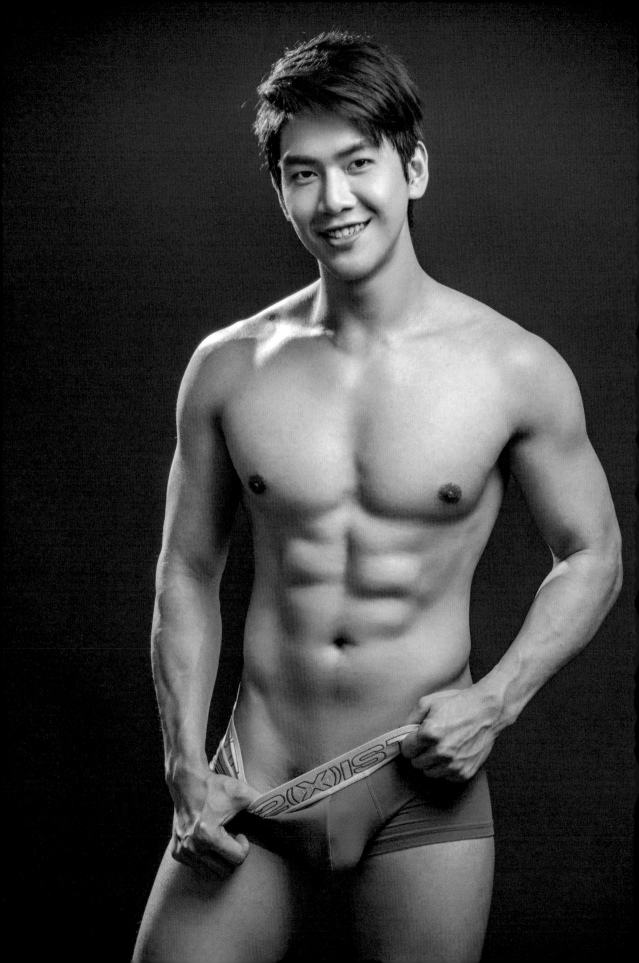

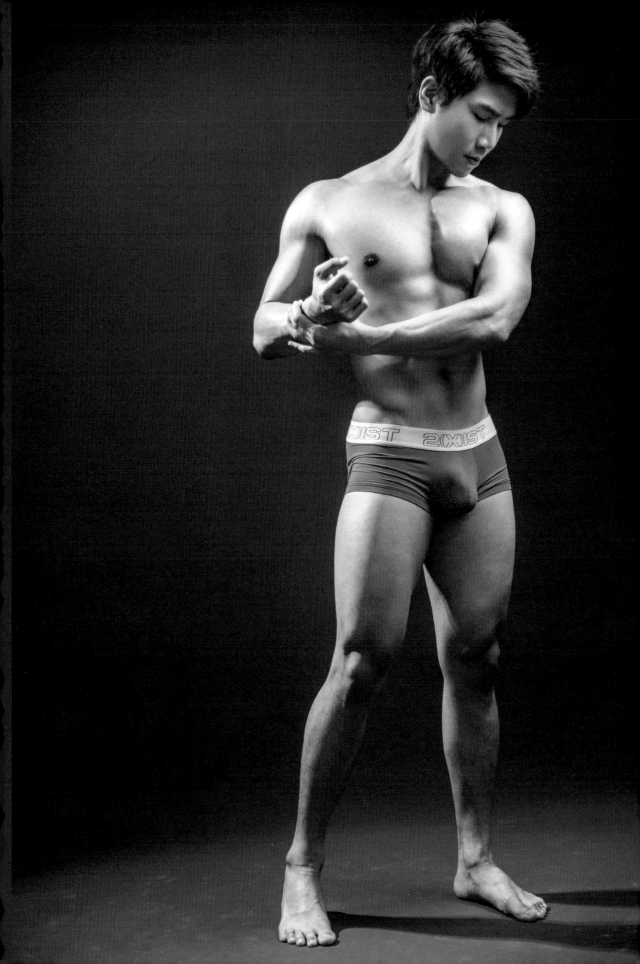

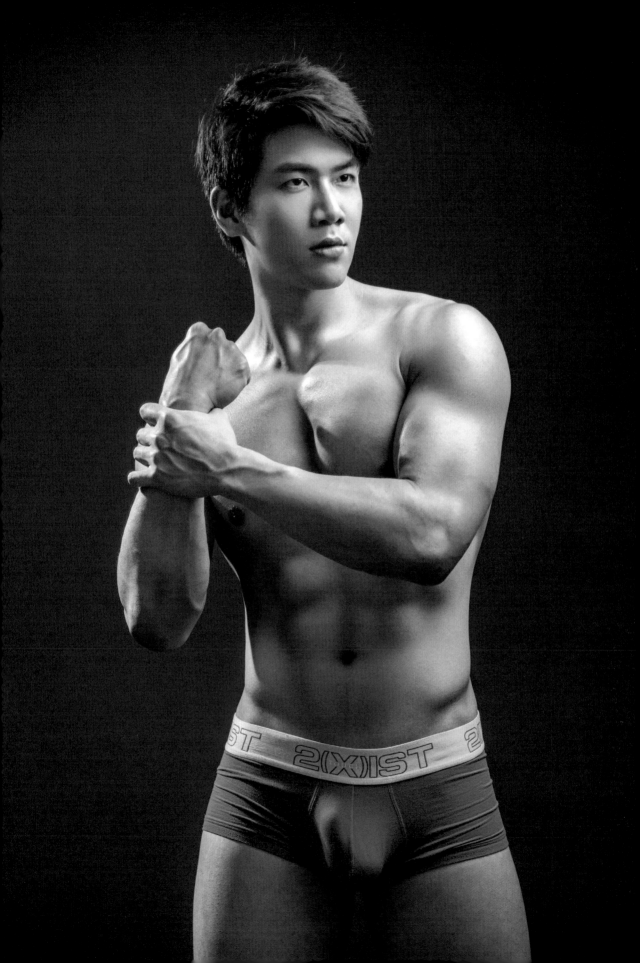

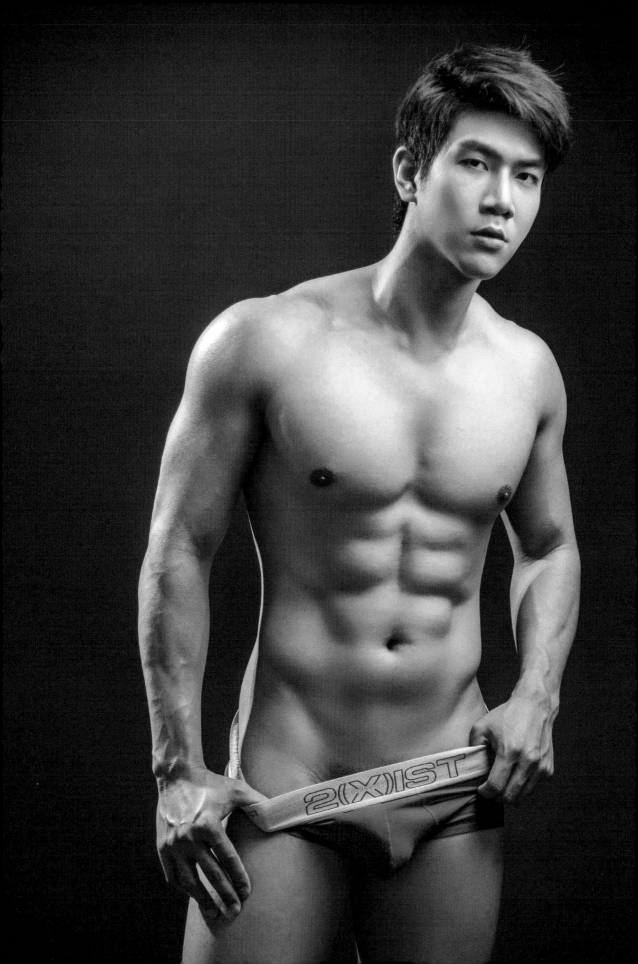

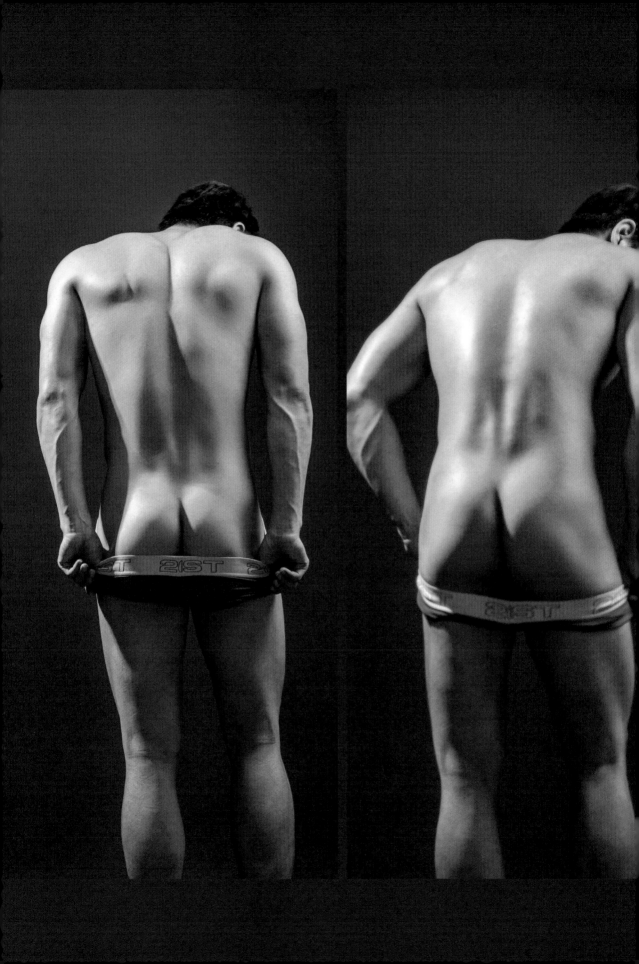

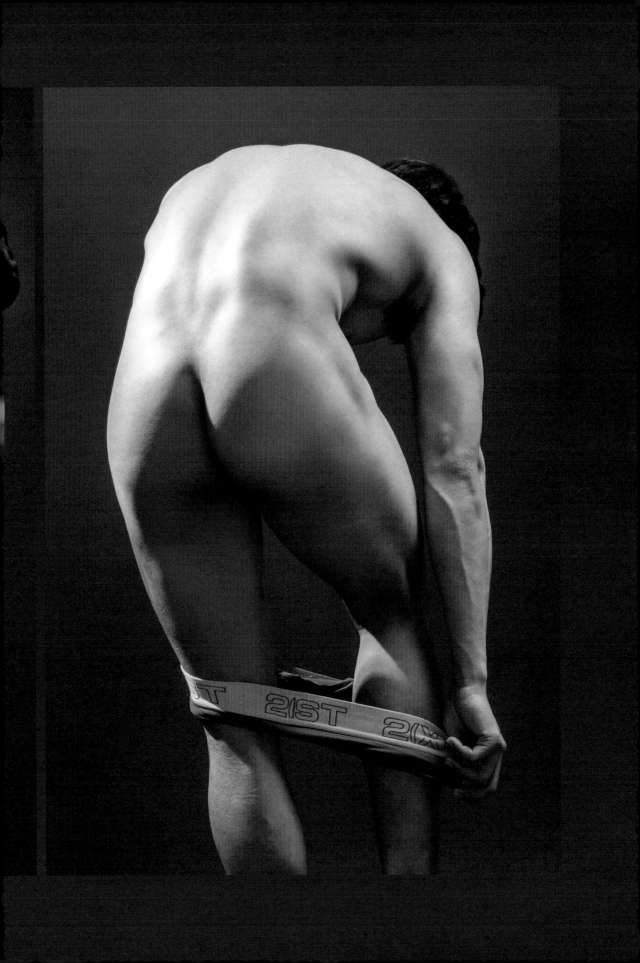

健身過程中曾遇到什麼樣挫折？

　　我原本以為影響最大的挫折會是惰性，導致身材沒像之前那麼好，體脂肪隨著運動量減少稍微增加一些，　但是你知道嗎？偷懶是自己選擇的，它不是挫折；我的人生經歷過 4 次手臂脫臼，每一次脫臼必須讓身體休養半年，半年後才可以再接受重量訓練，肌肉也是在這段休養期非常快速的流失，我好幾次真的想放棄，因為過去擔任專業教練時，運動已經成為每天必須得做的事，每個月測量和控制體脂肪的變化，而且當運動變成一種職業，對於當時受傷無法運動的我，無形間也是生活中不得不增加的壓力。

　　但後來我決定轉變自己的鍛鍊方式，雖然受傷的時候不能鍛煉受傷的手，那我就鍛鍊其他健康的部位，手斷了就練腿，腿斷了就練手，於是我在這段恢復期的訓練做了很多心理建設，心智也強大了。

　　現在運動反而成了一種動力，下班後的我，會透過運動來調整自己的狀態，同時可以帶給我紓壓的效果，也讓我重新開始找回運動的熱情，紀錄著自己的身體變化真的很有成就感。

　　目前自己練得最有感覺的部位，像是自己都覺得很挺的胸肌，雖然很不好練但也有成果的腹肌，還有每一個朋友看到我的臀部都會叫我柯基臀的屁股。

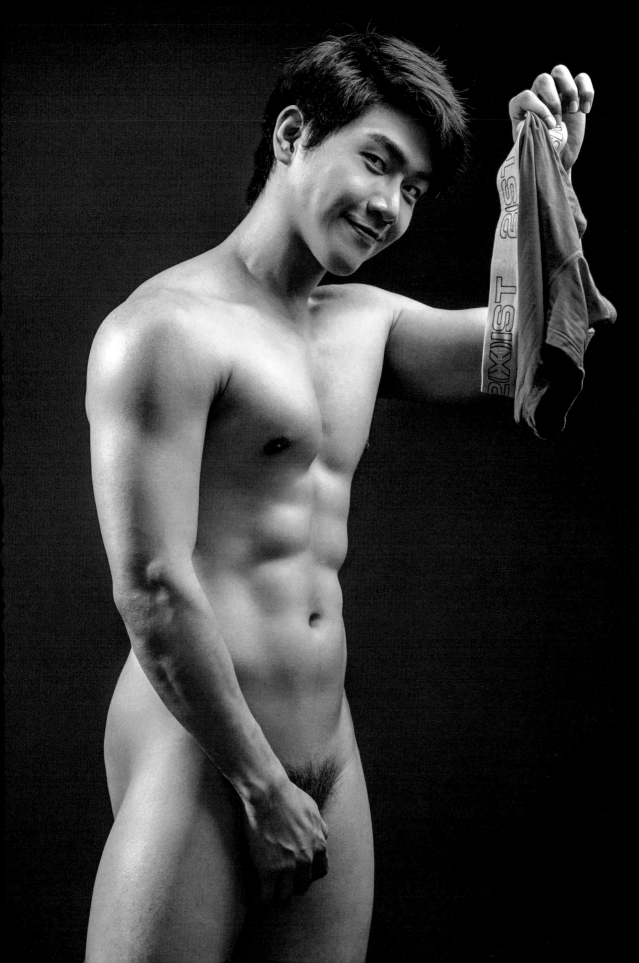

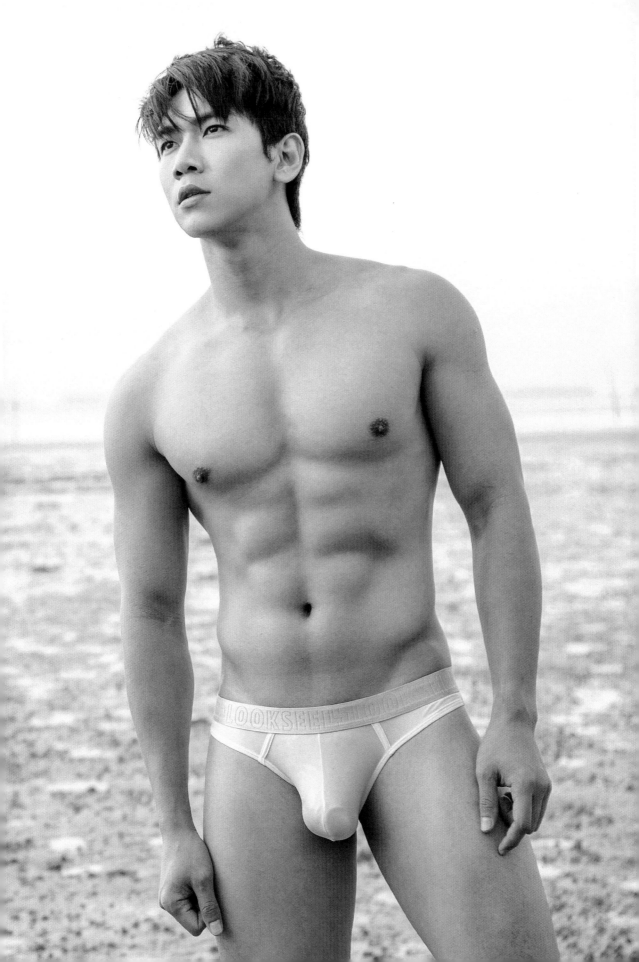

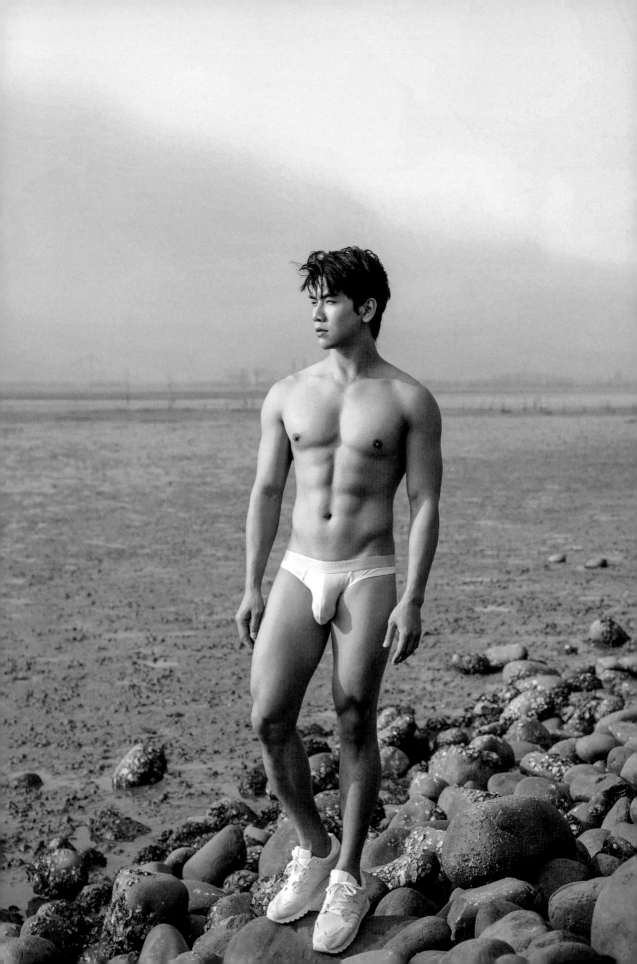

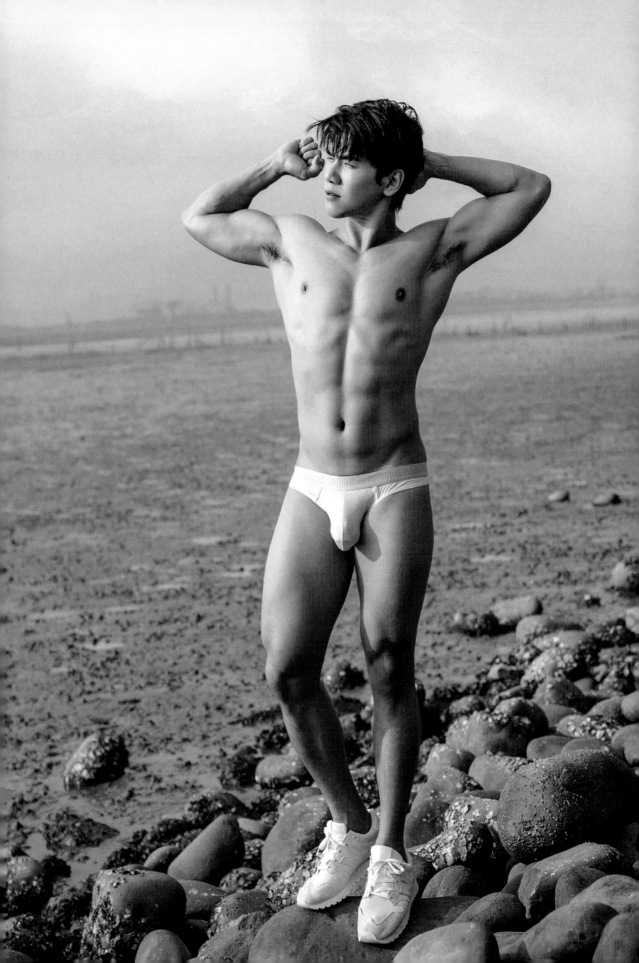

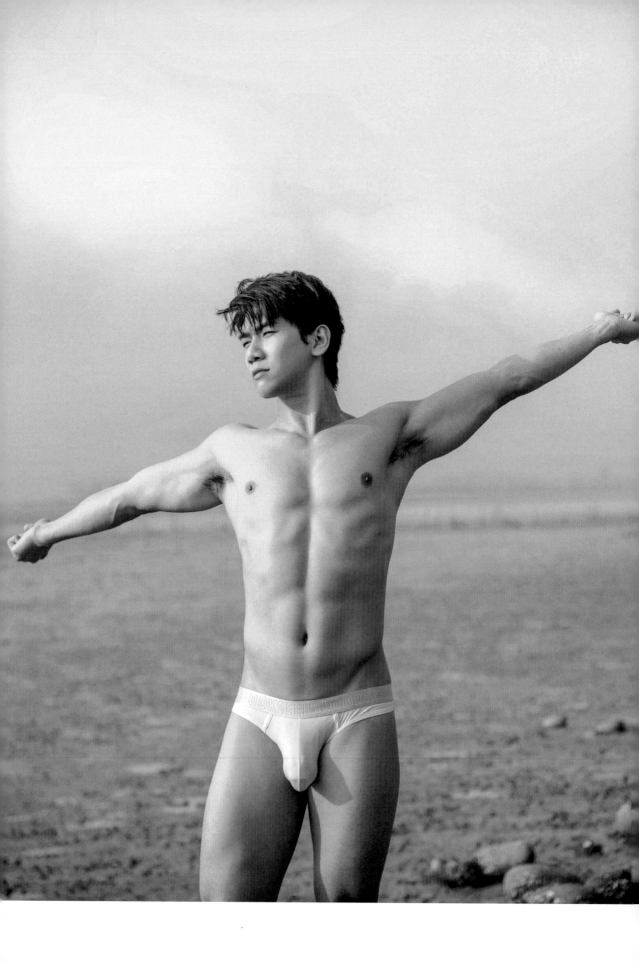

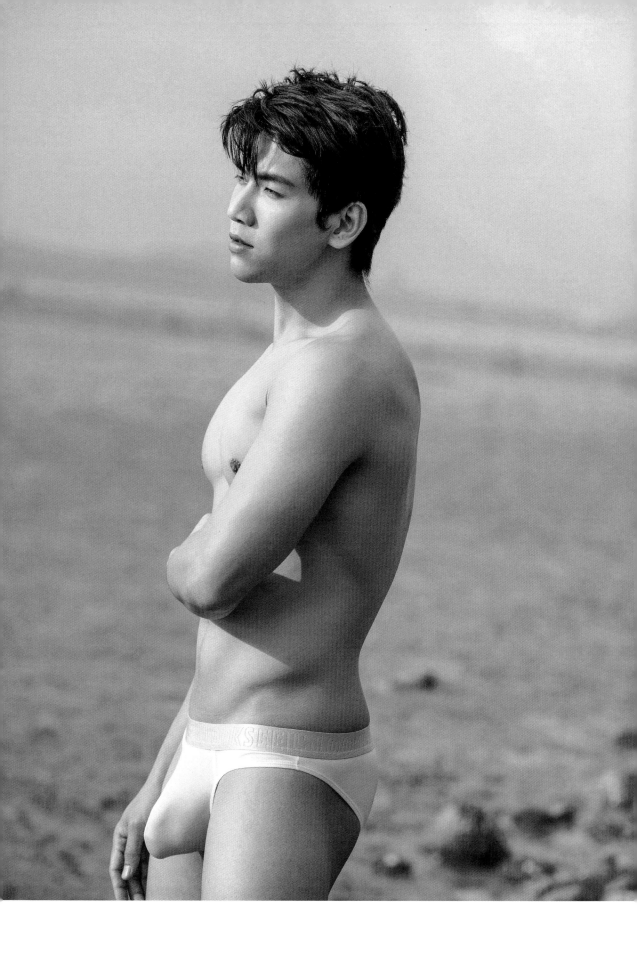

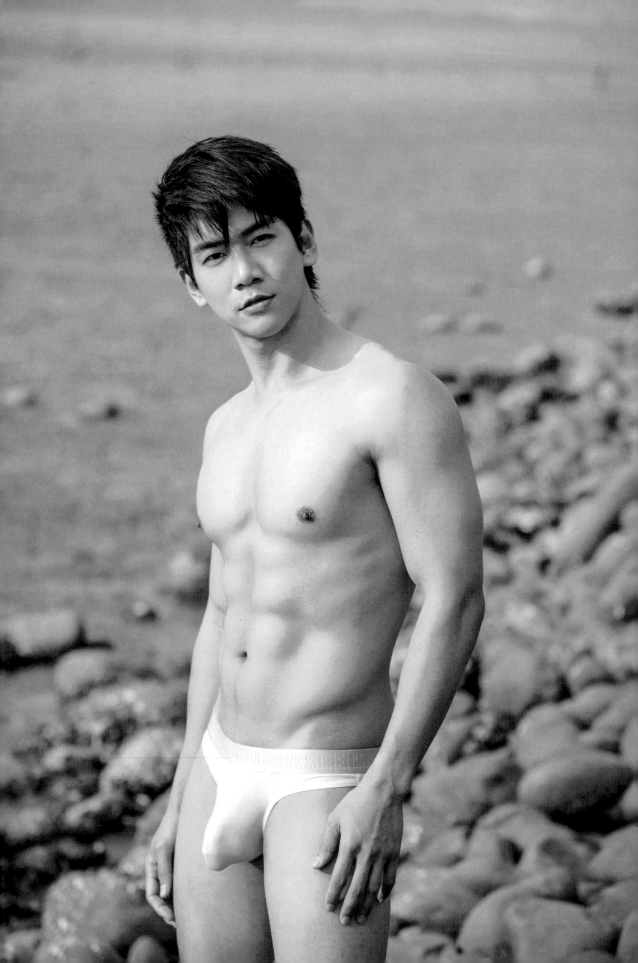

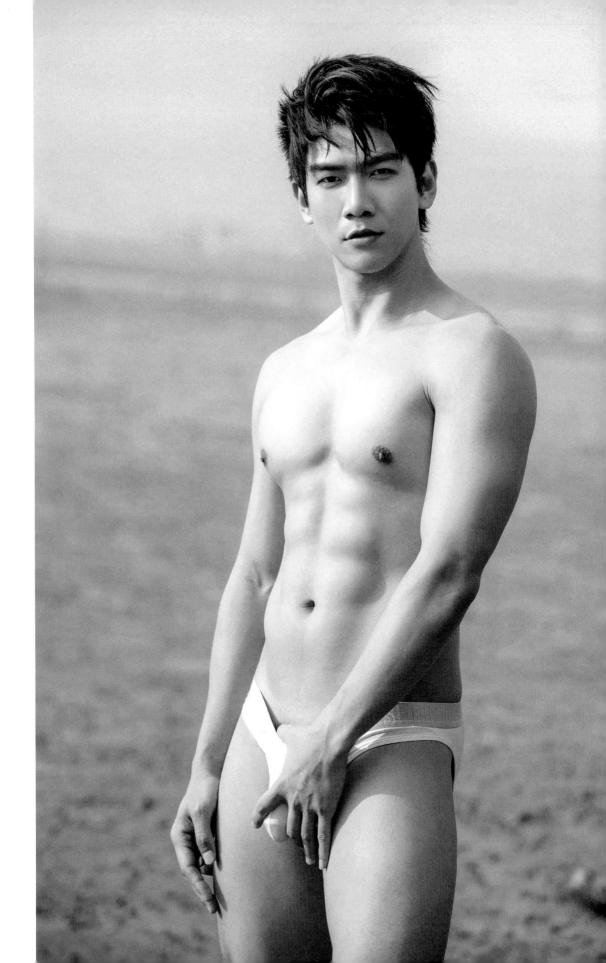

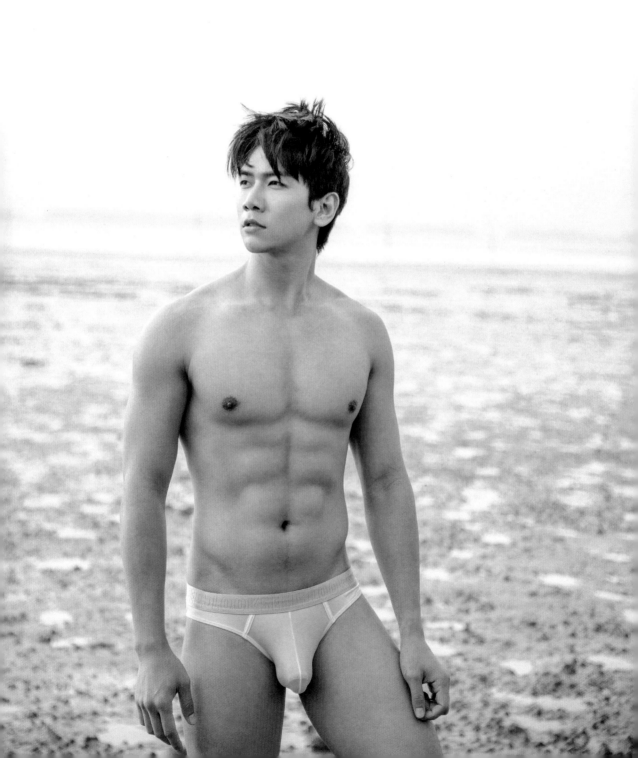

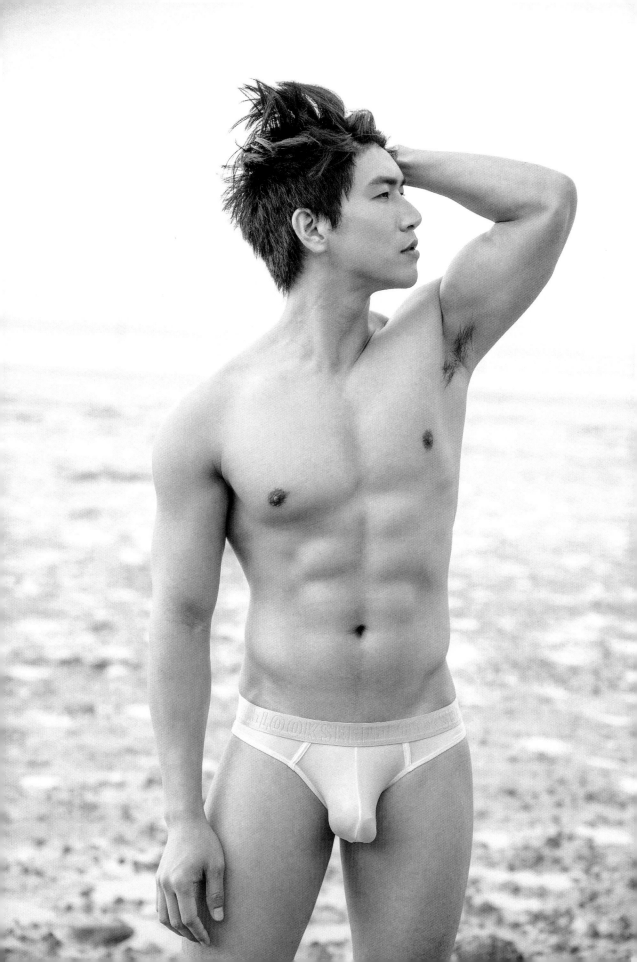

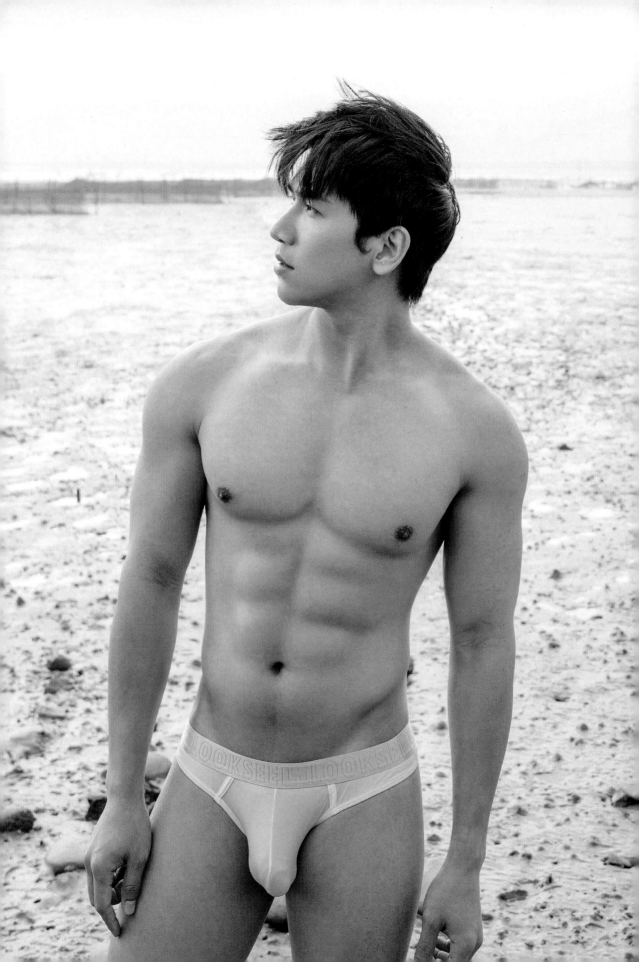

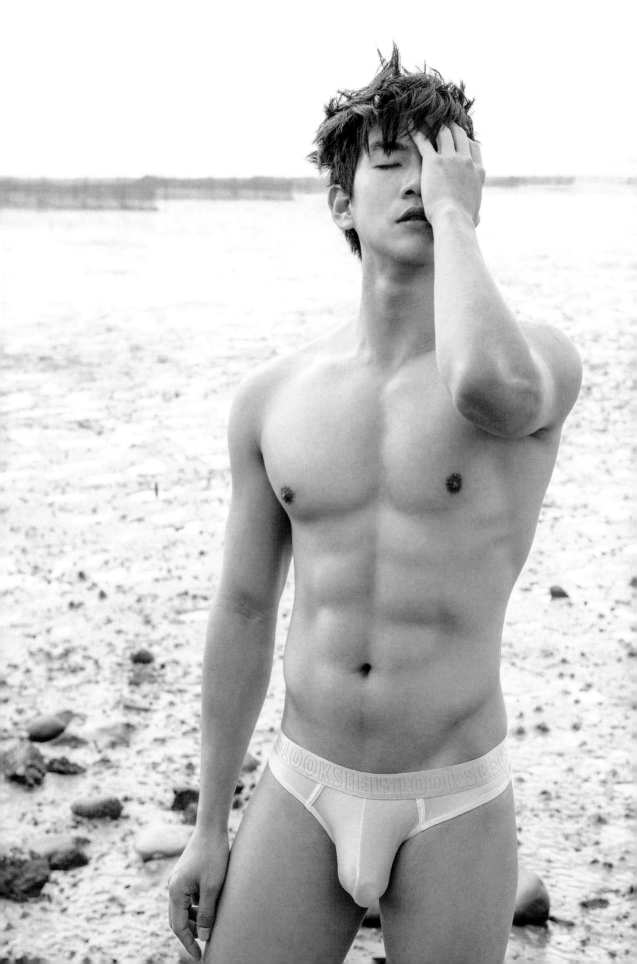

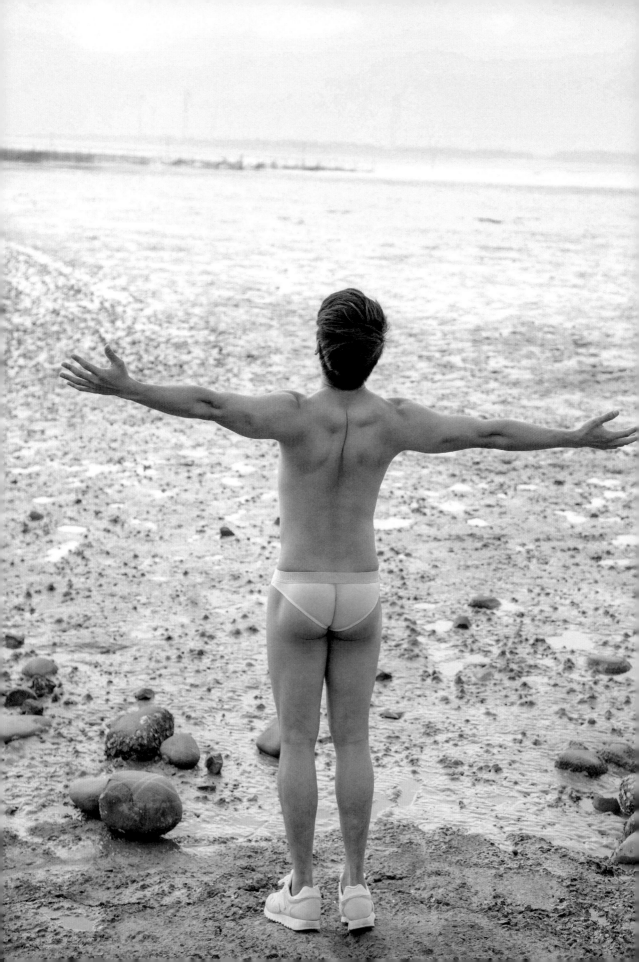

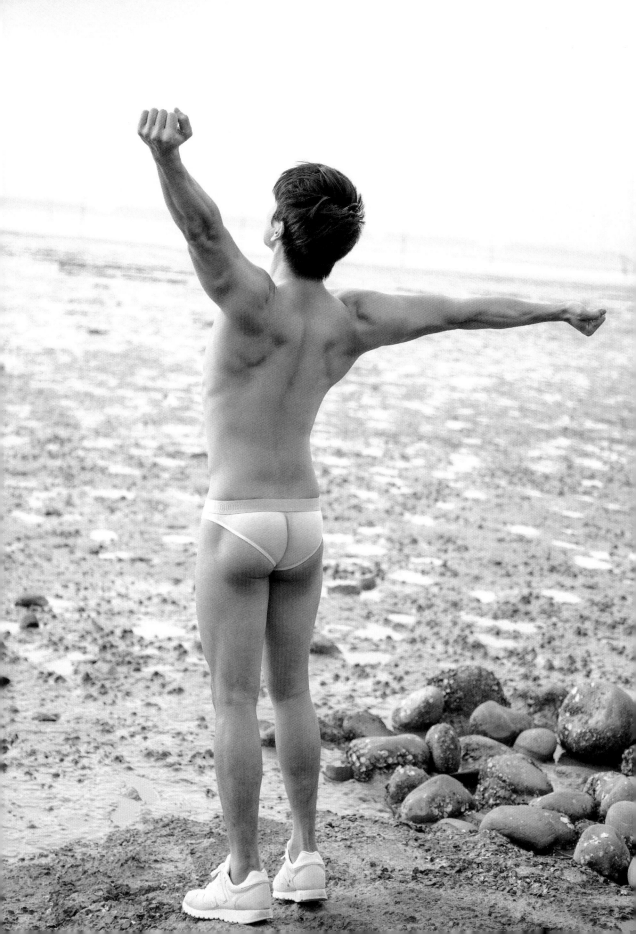

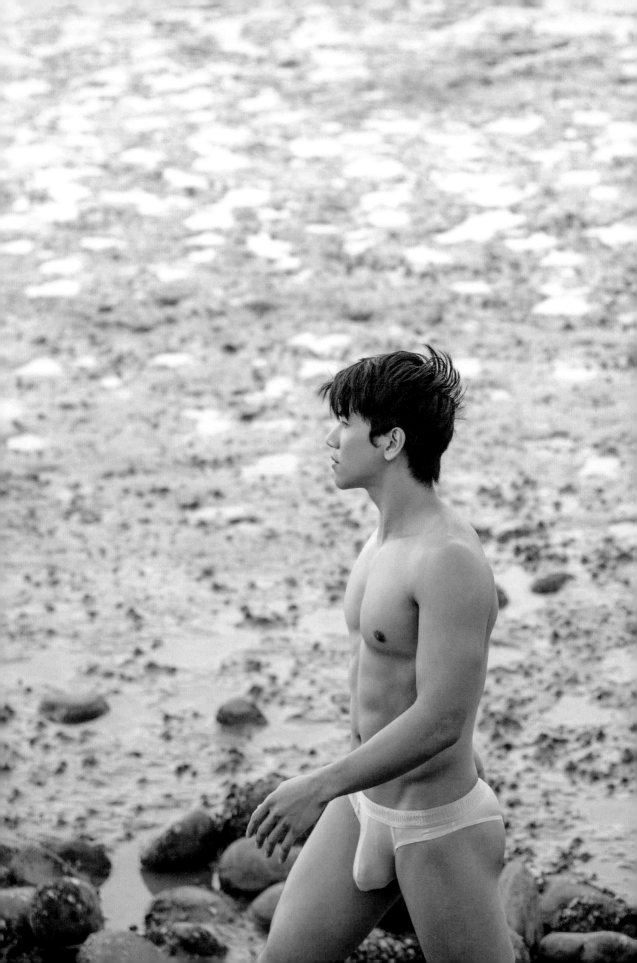

challenge

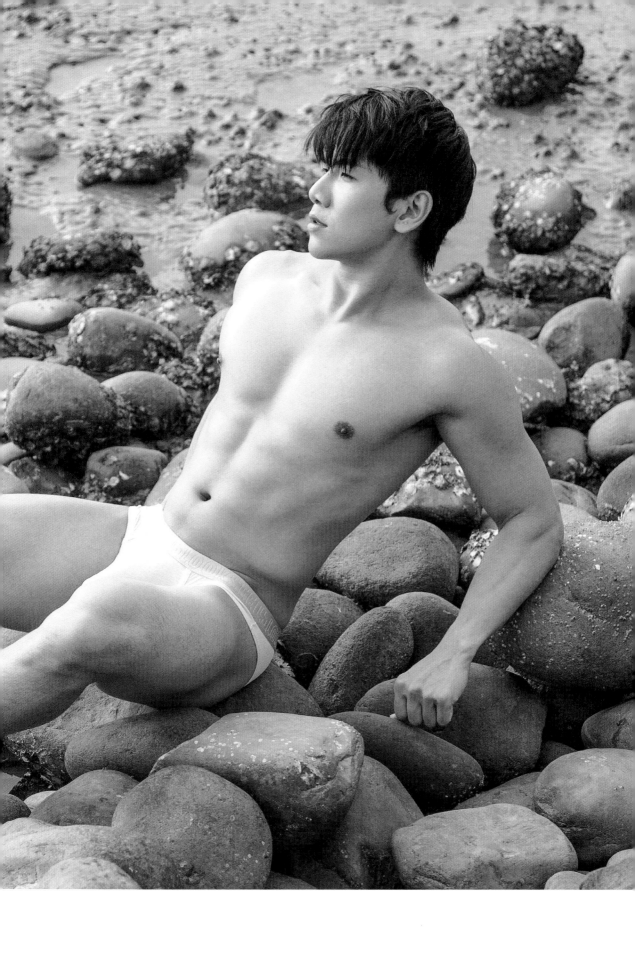

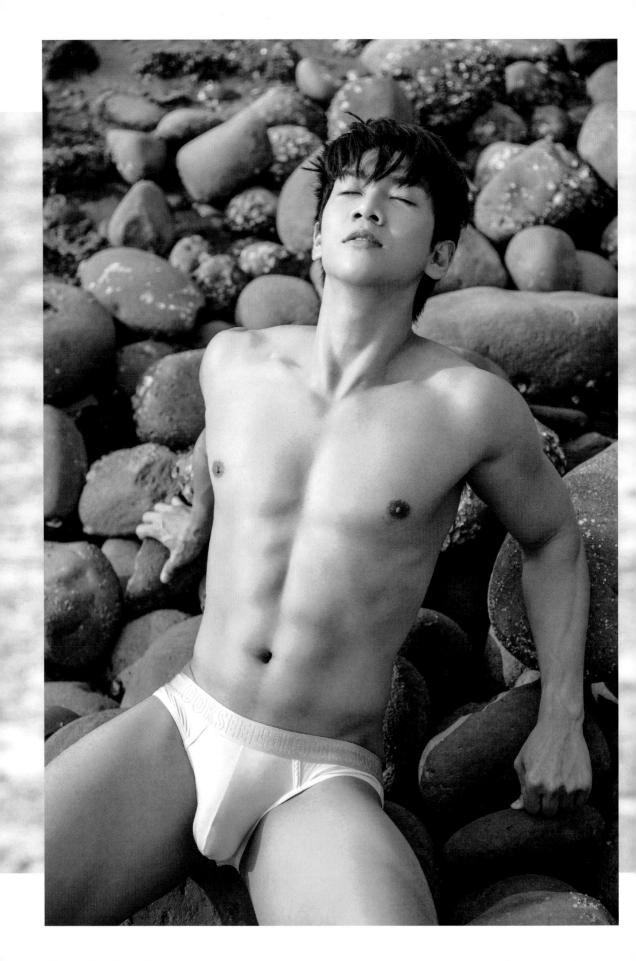

Feel this moment

Become
an
Adult

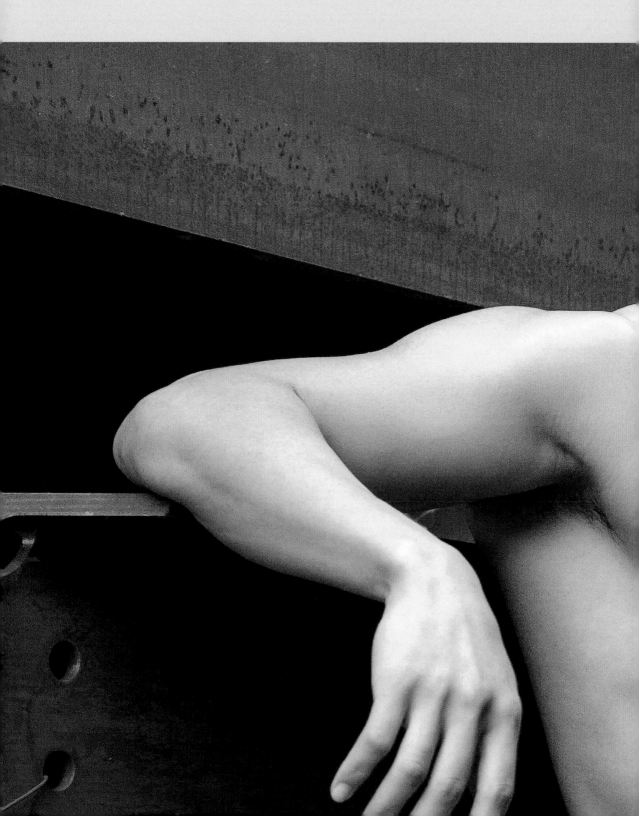

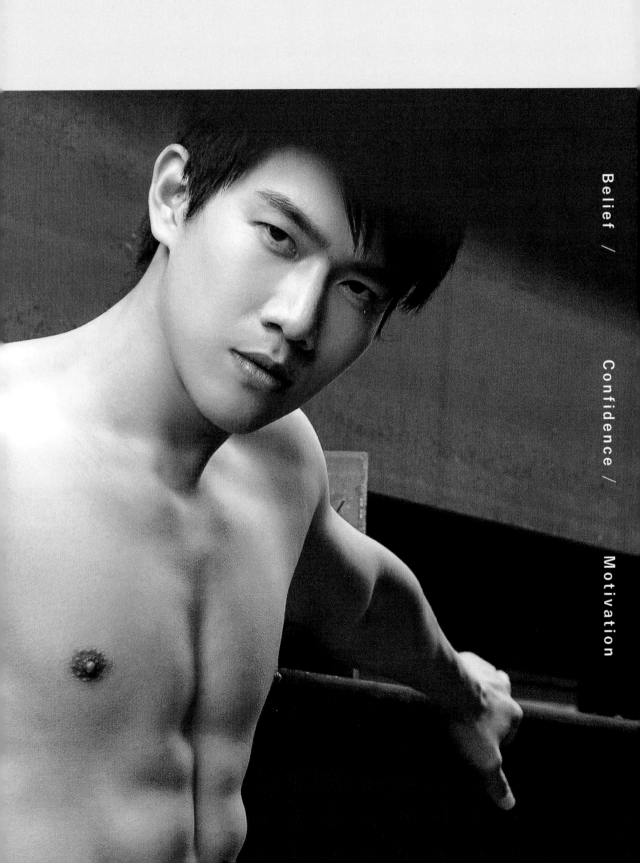

Belief /

Confidence /

Motivation

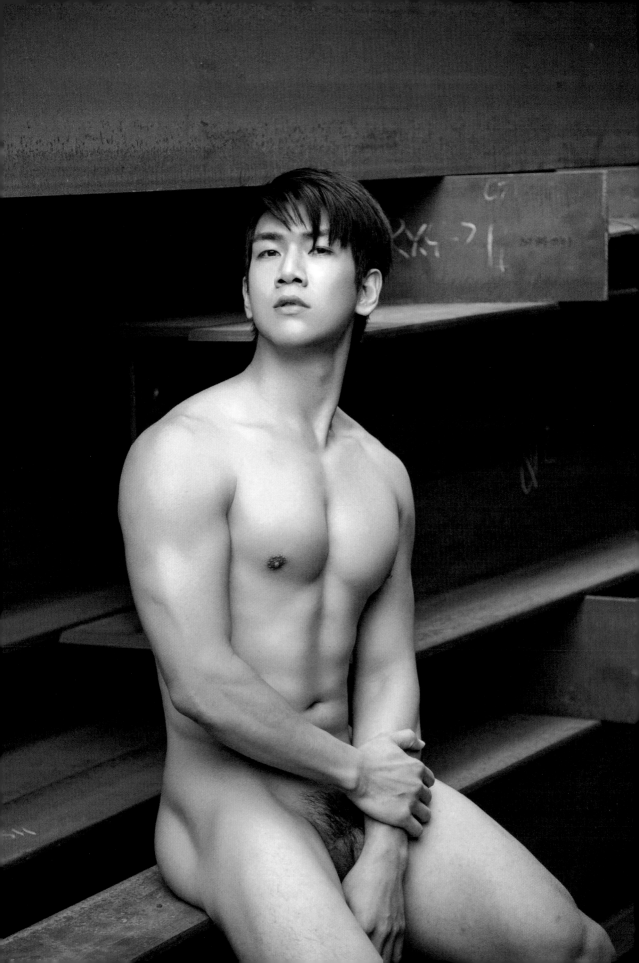

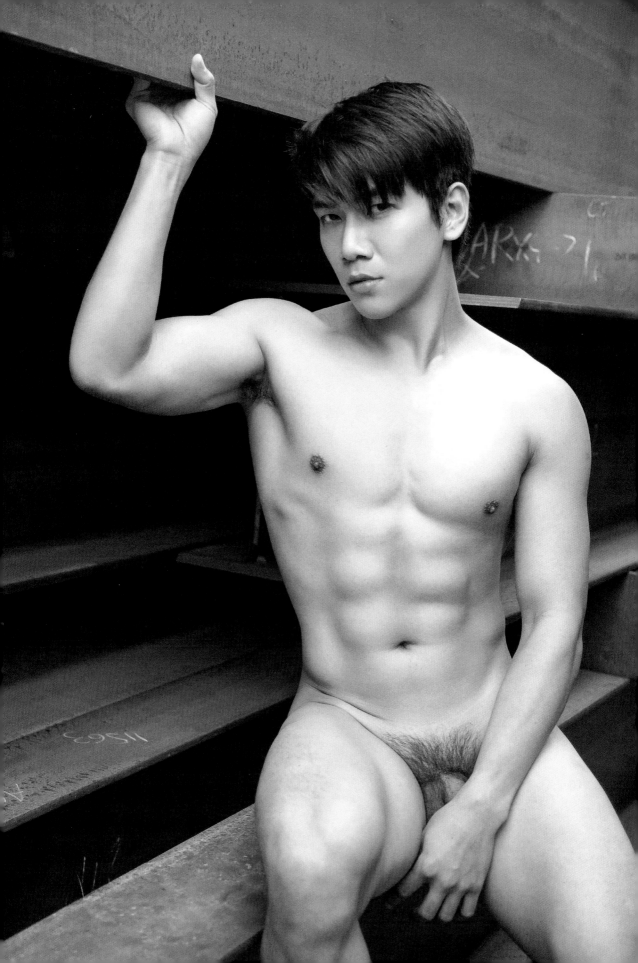

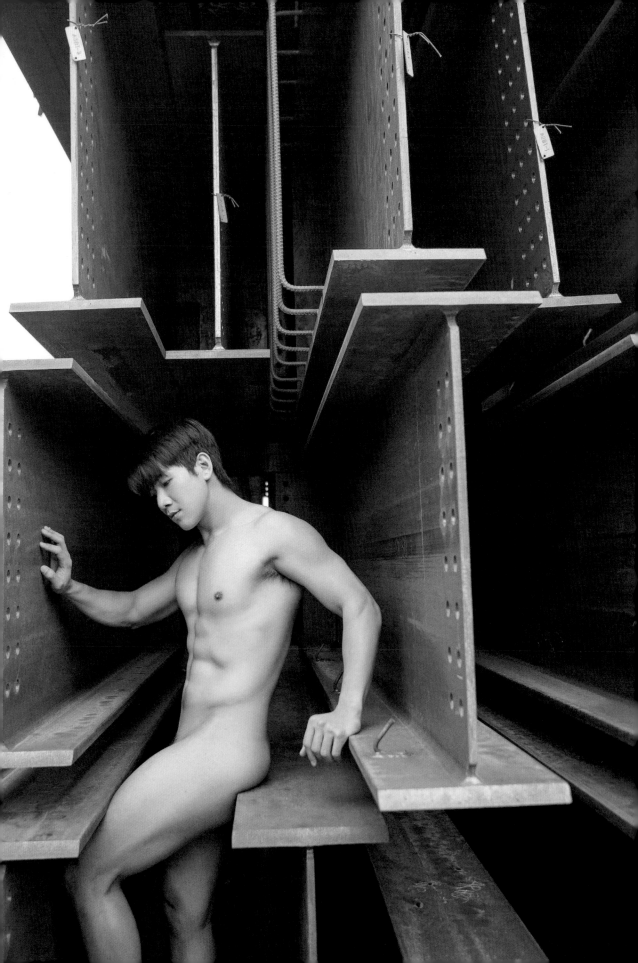

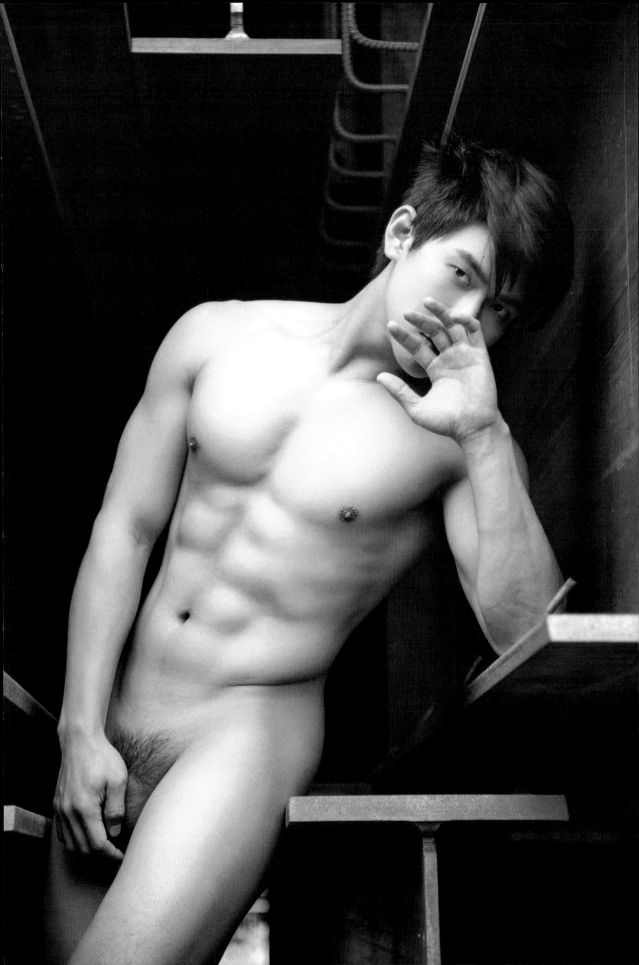

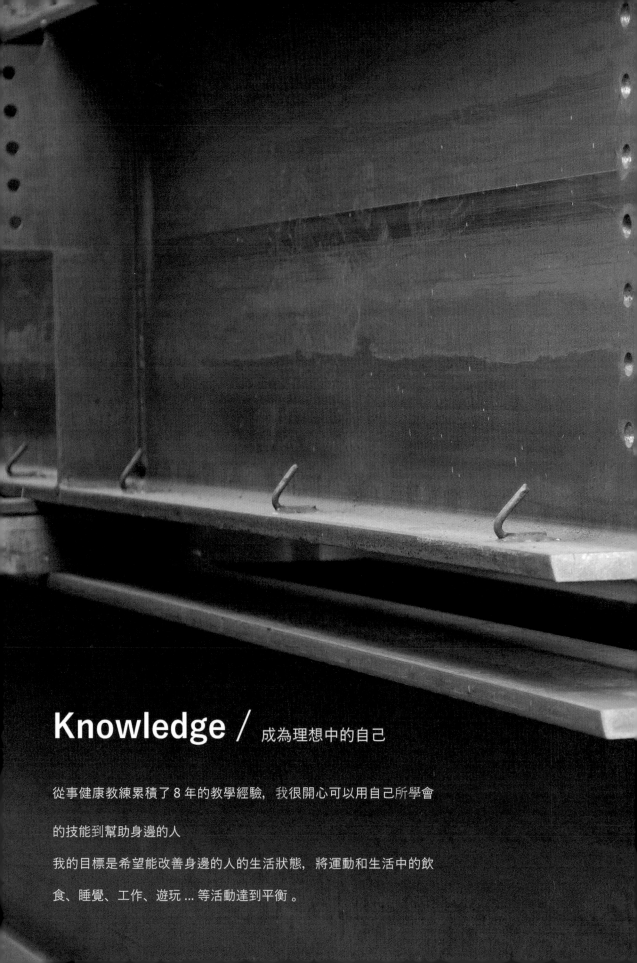

Knowledge / 成為理想中的自己

從事健康教練累積了 8 年的教學經驗，我很開心可以用自己所學會

的技能到幫助身邊的人

我的目標是希望能改善身邊的人的生活狀態，將運動和生活中的飲

食、睡覺、工作、遊玩 ... 等活動達到平衡 。

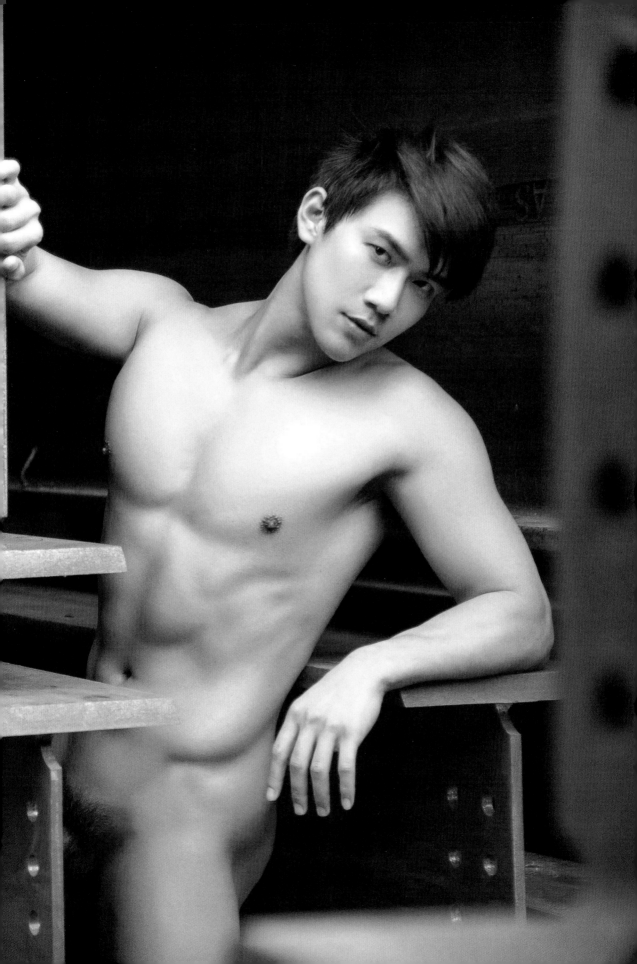

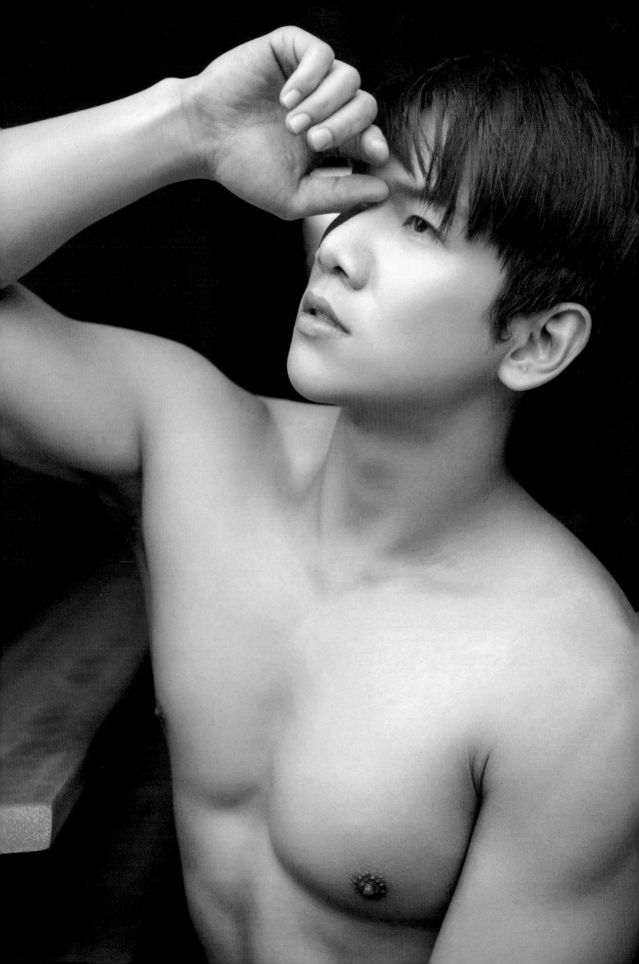

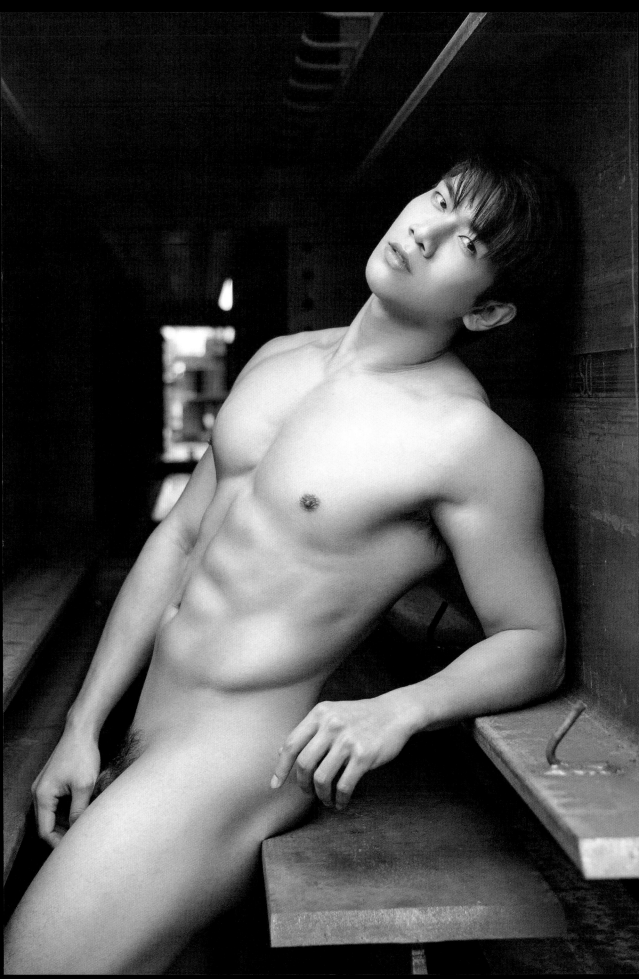

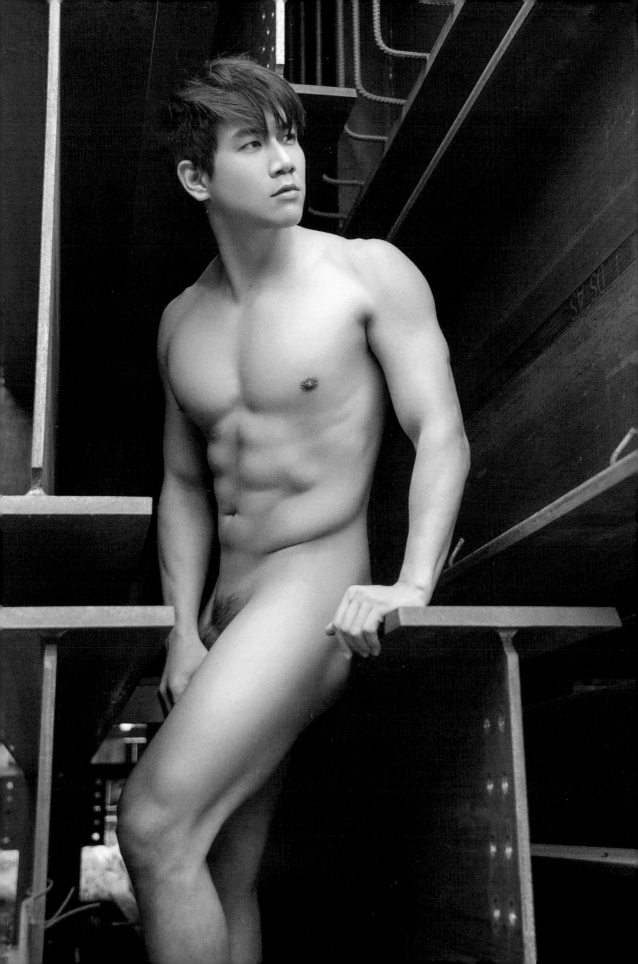

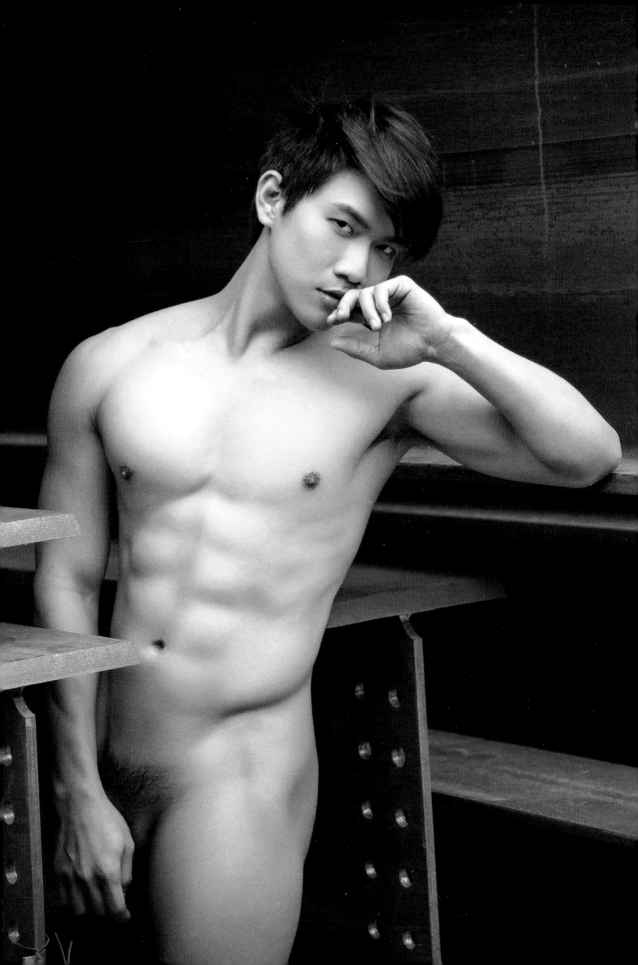

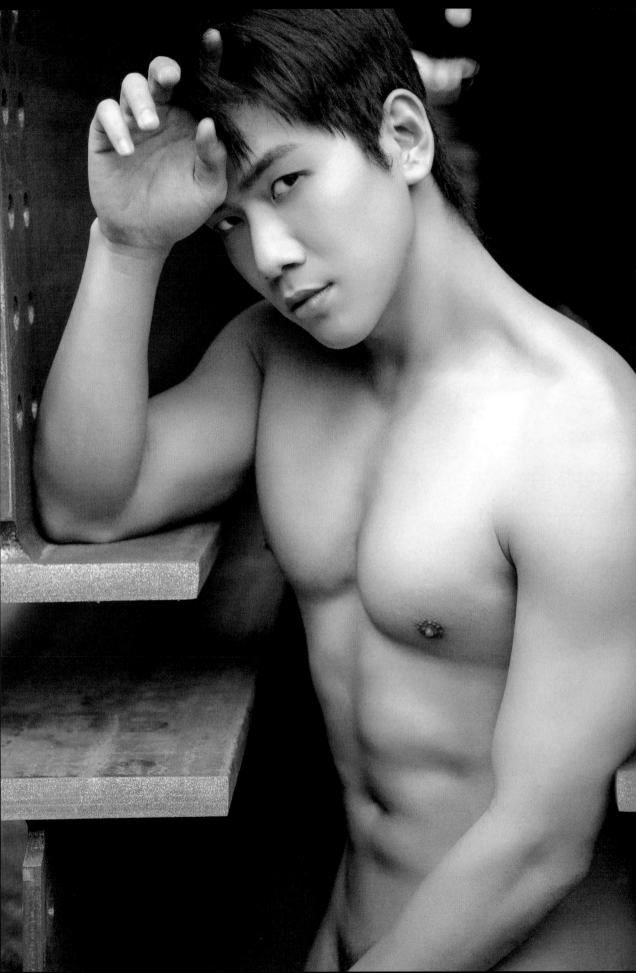

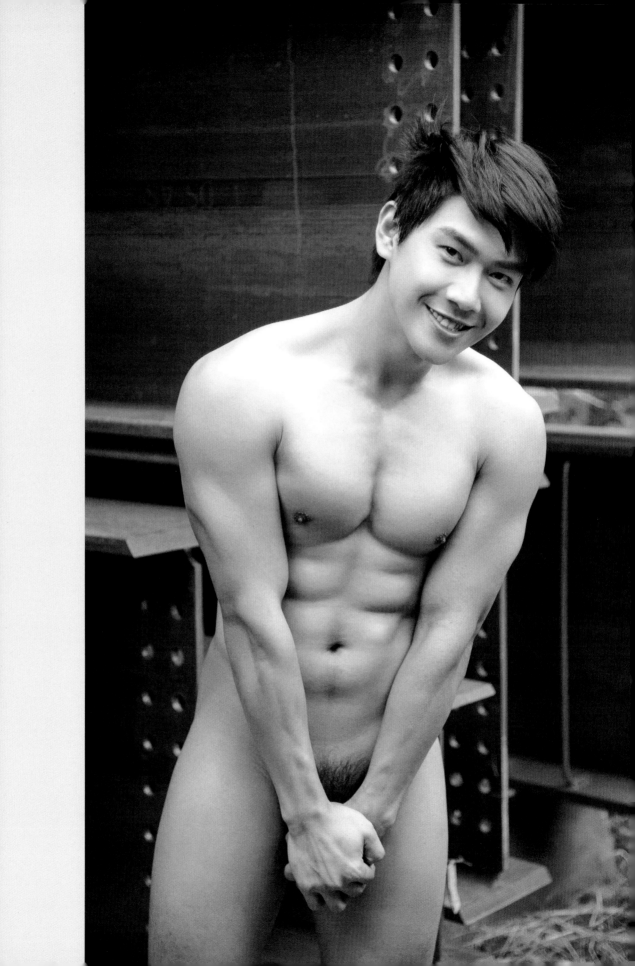

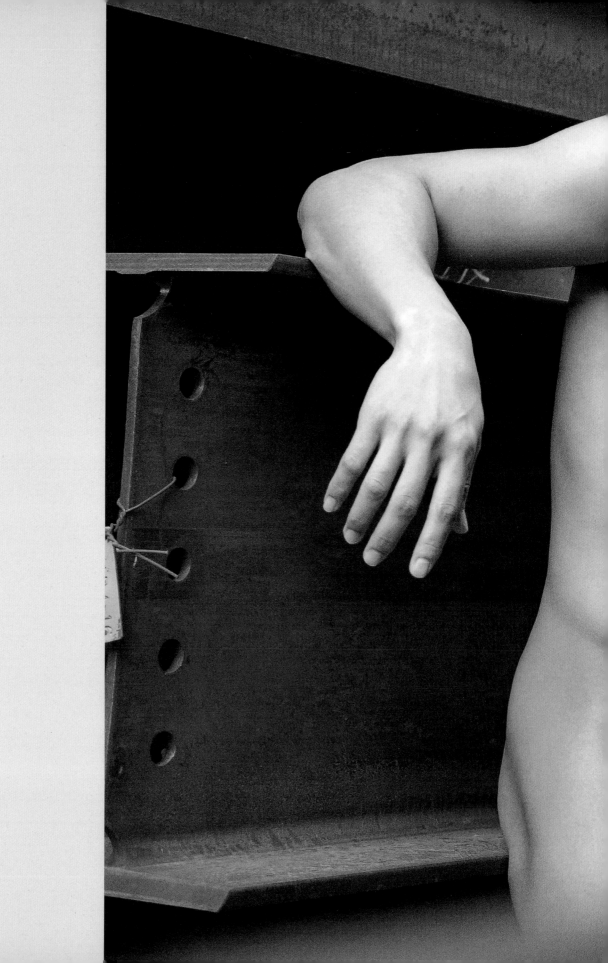

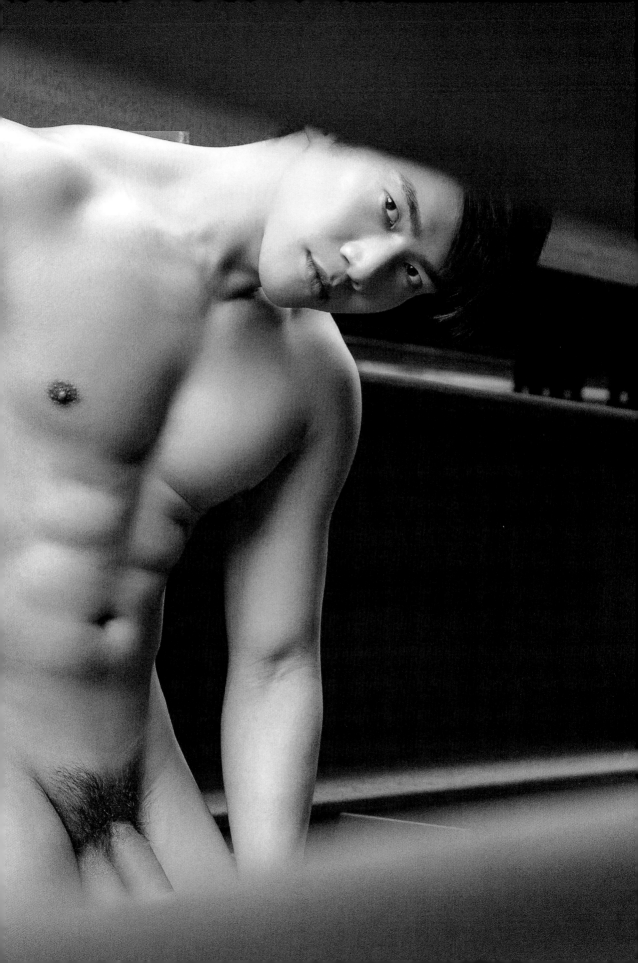

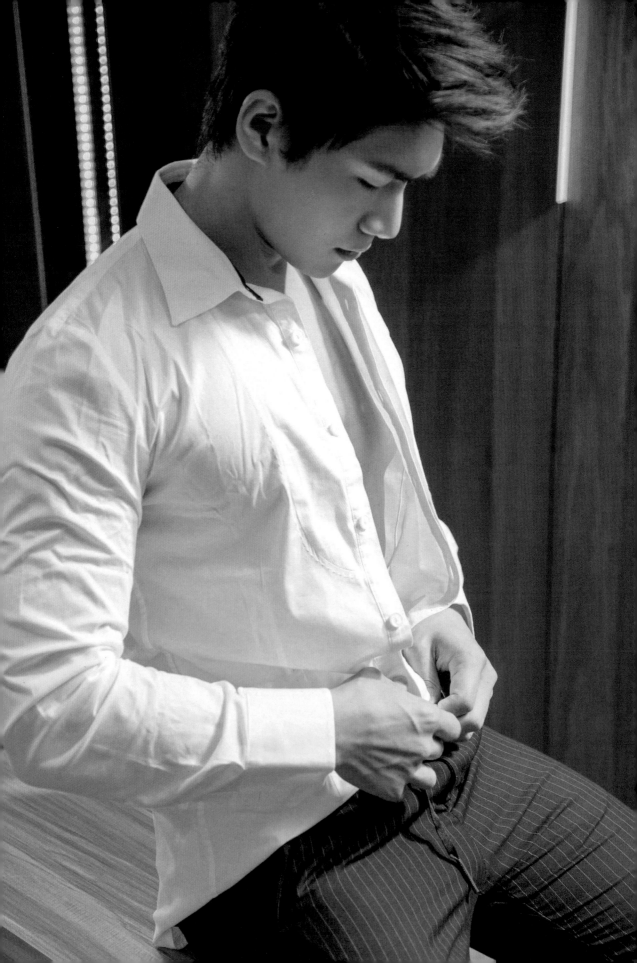

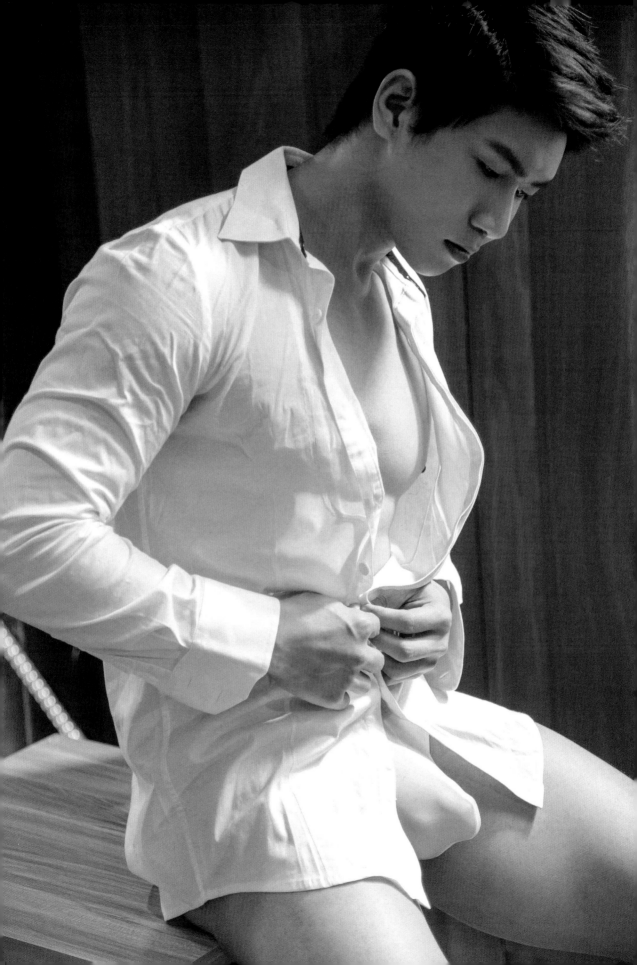

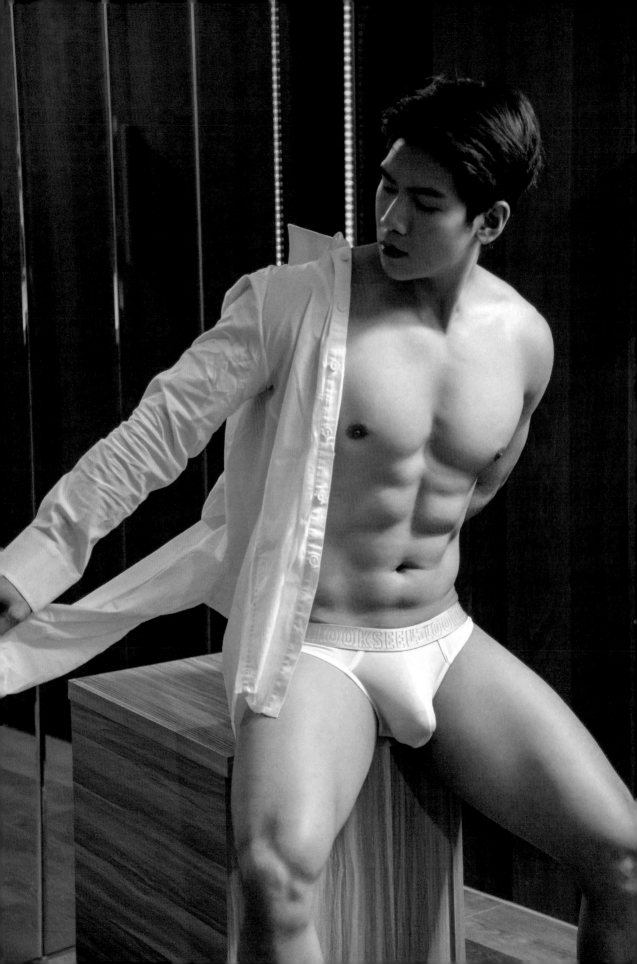

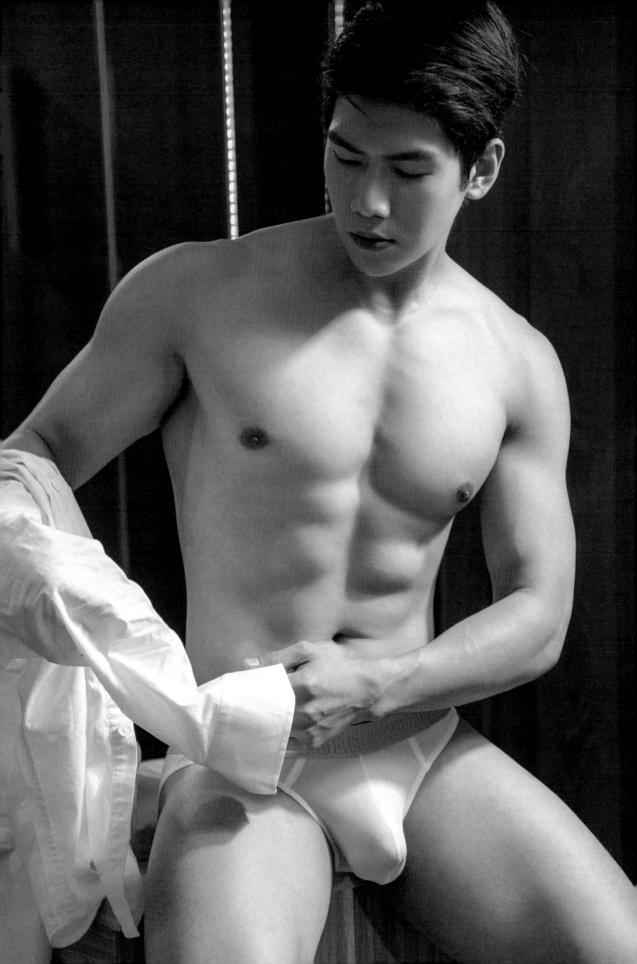

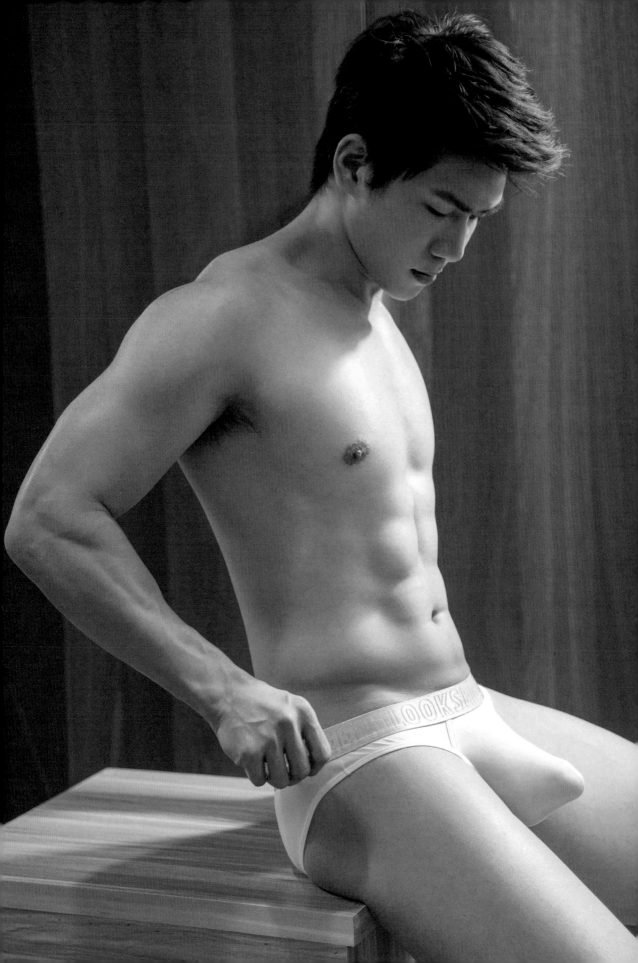

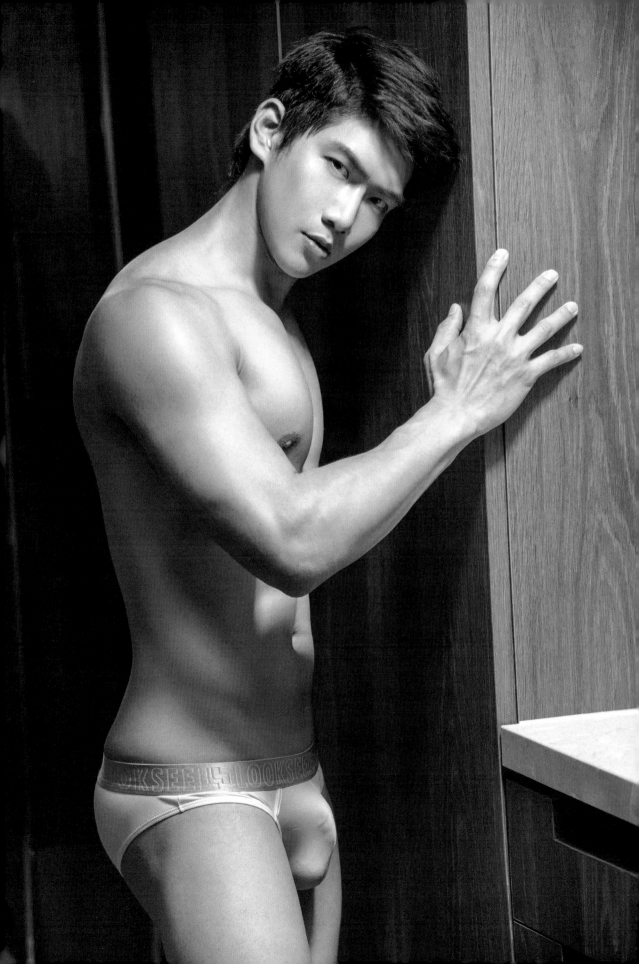

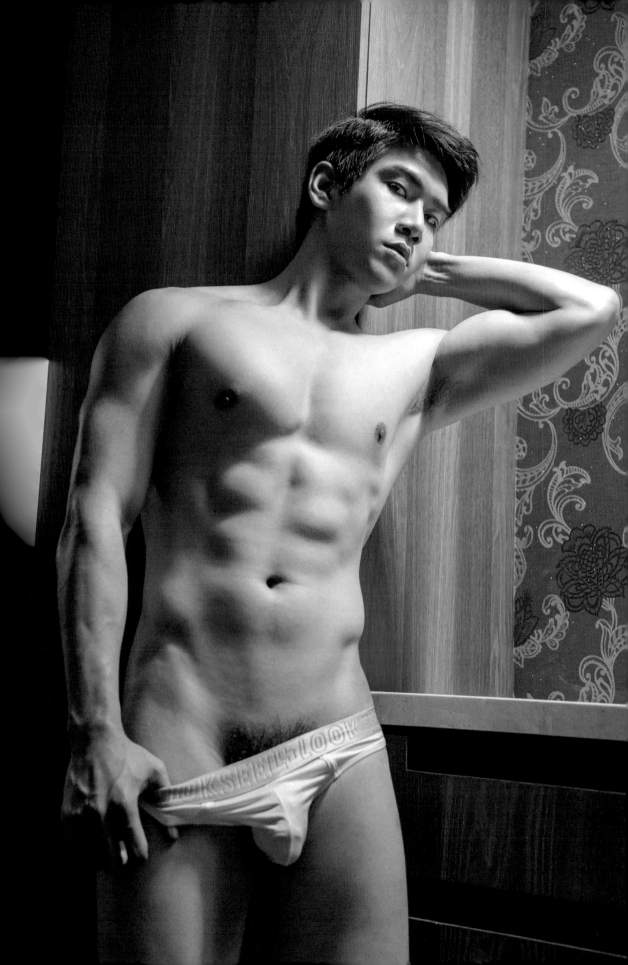

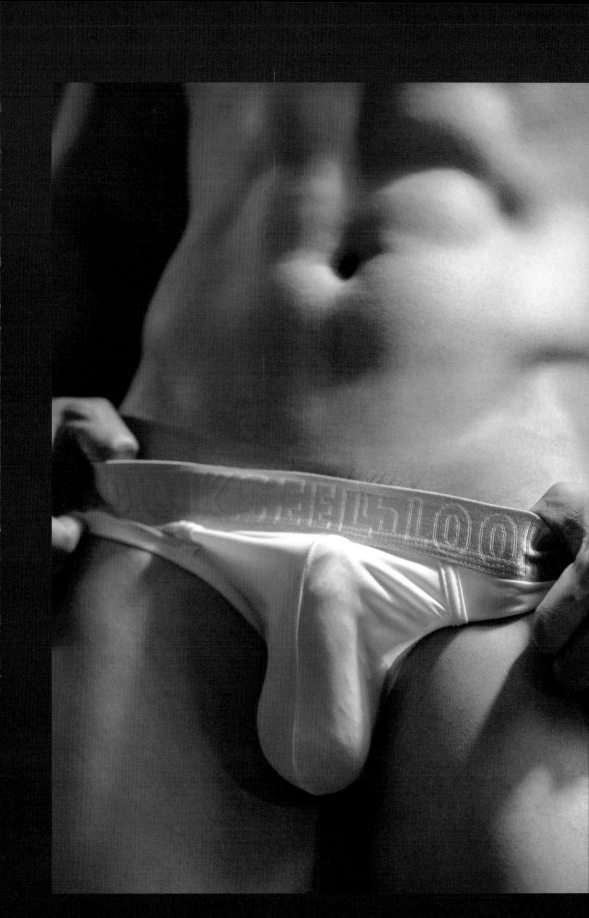

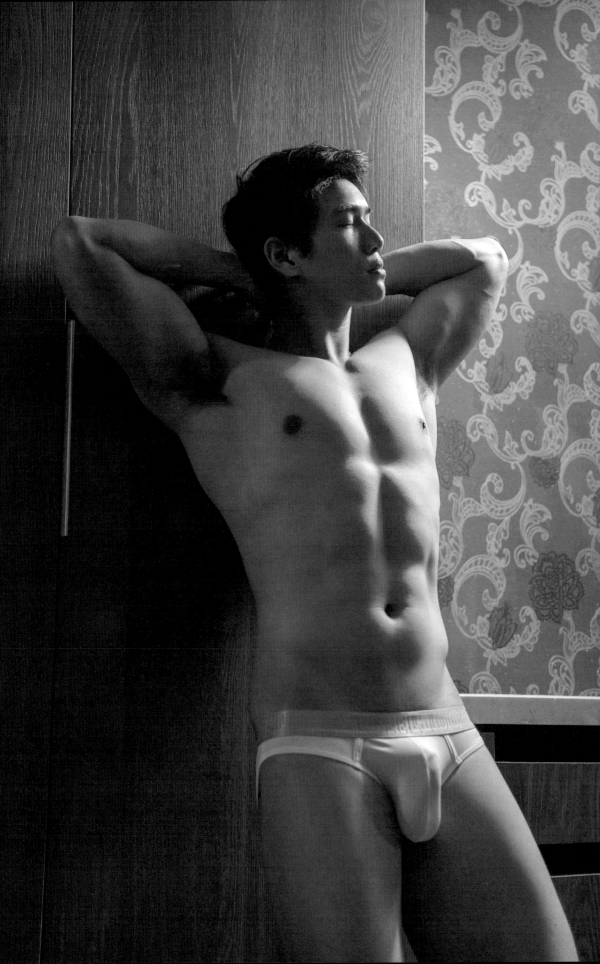

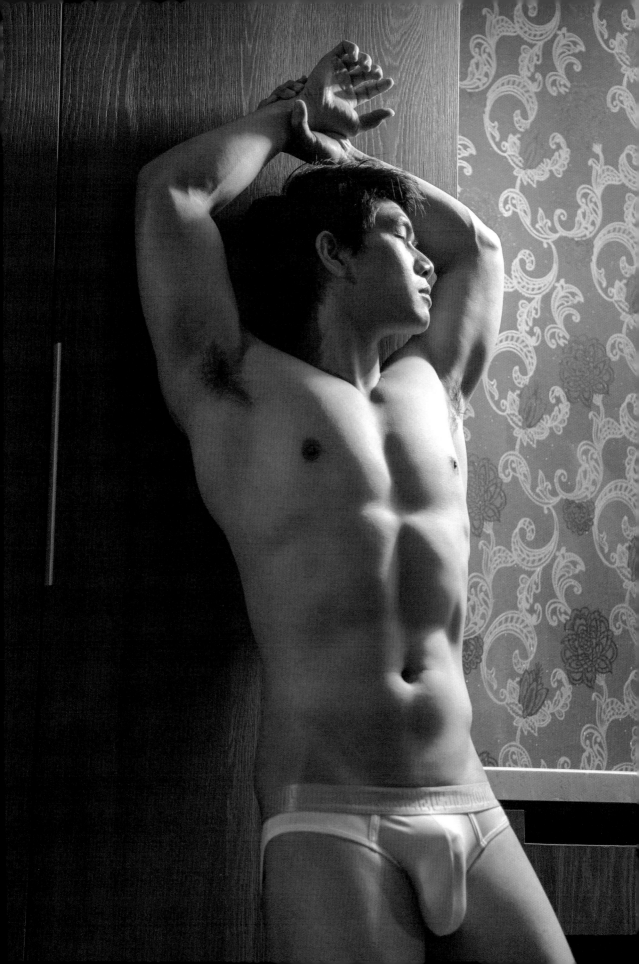

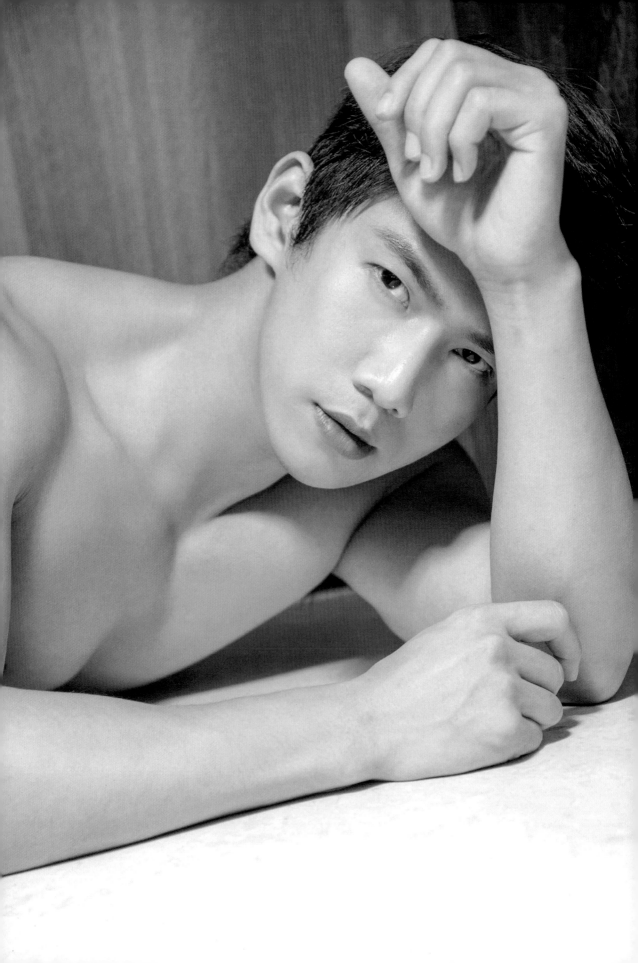

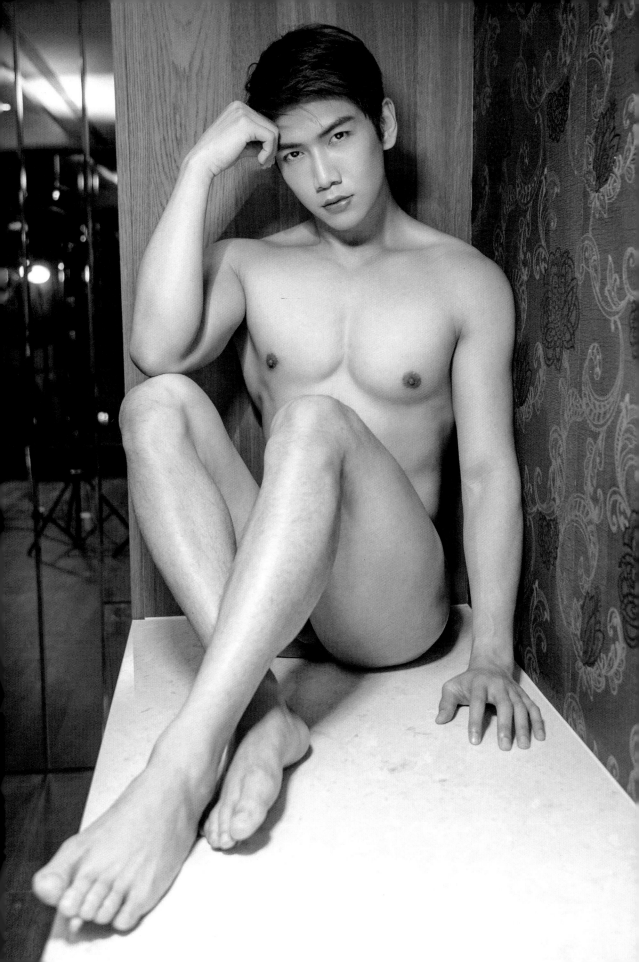

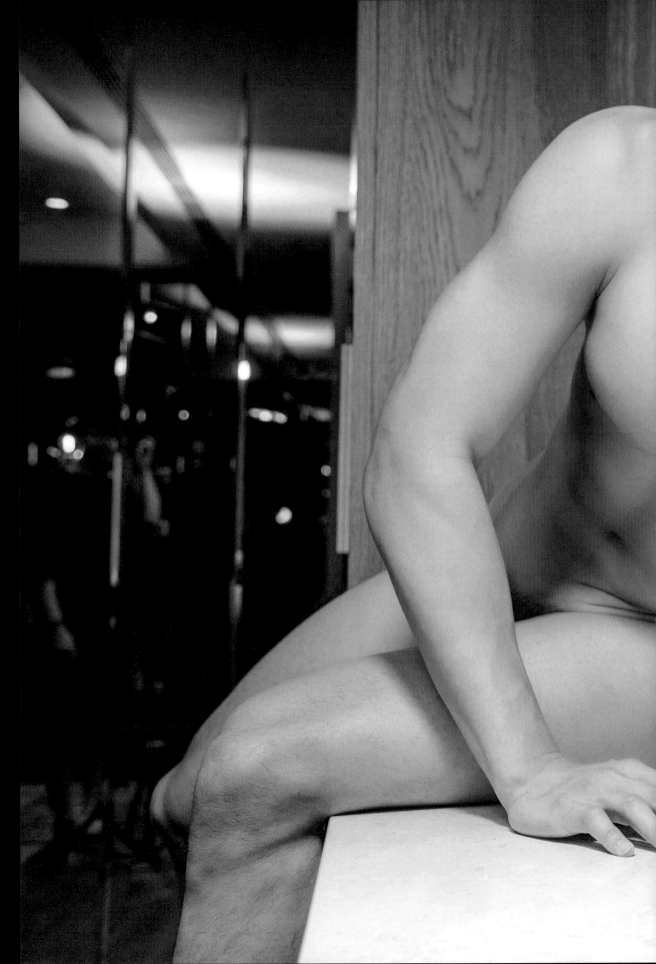

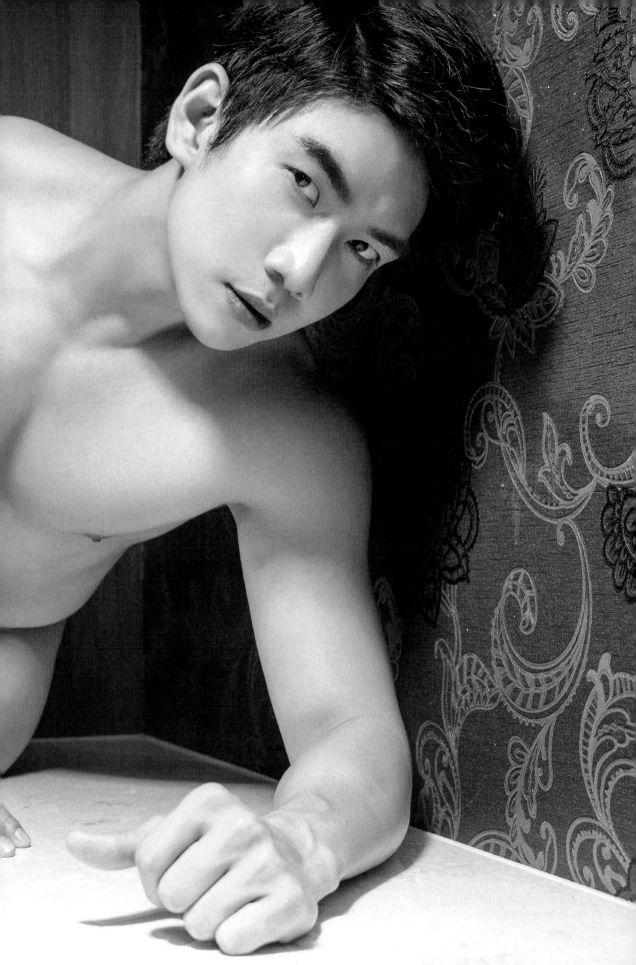

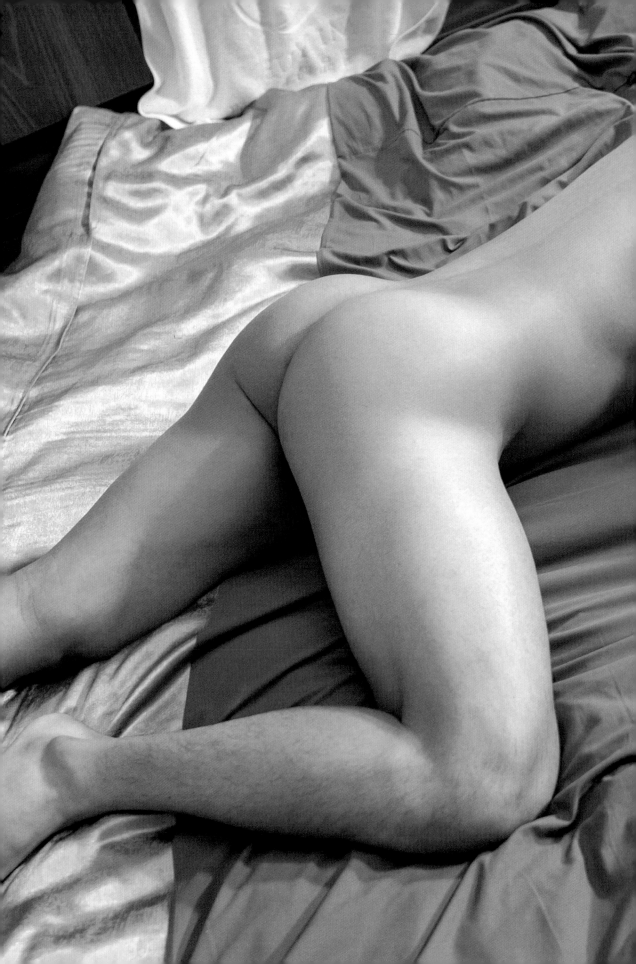

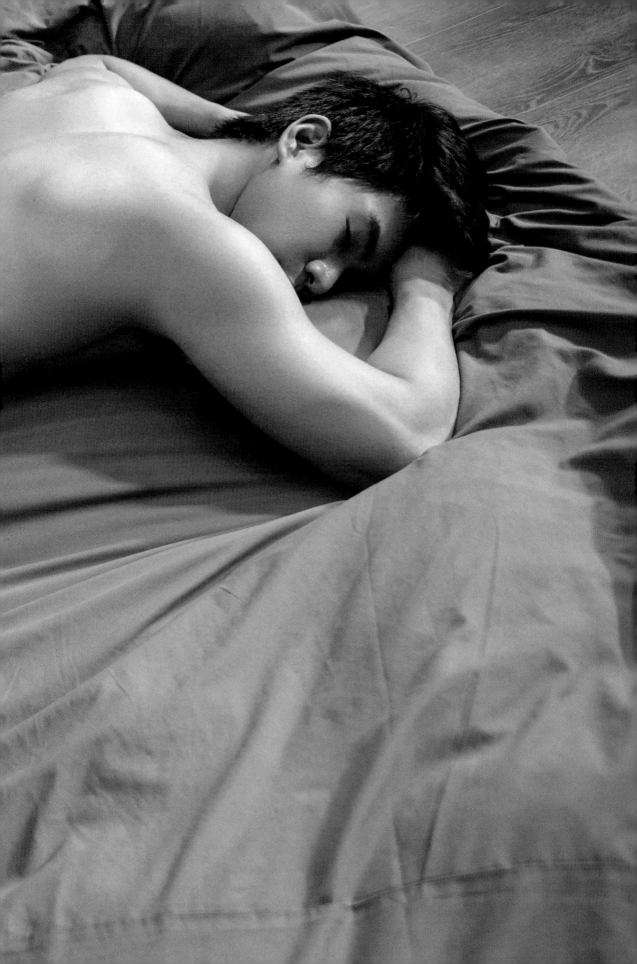

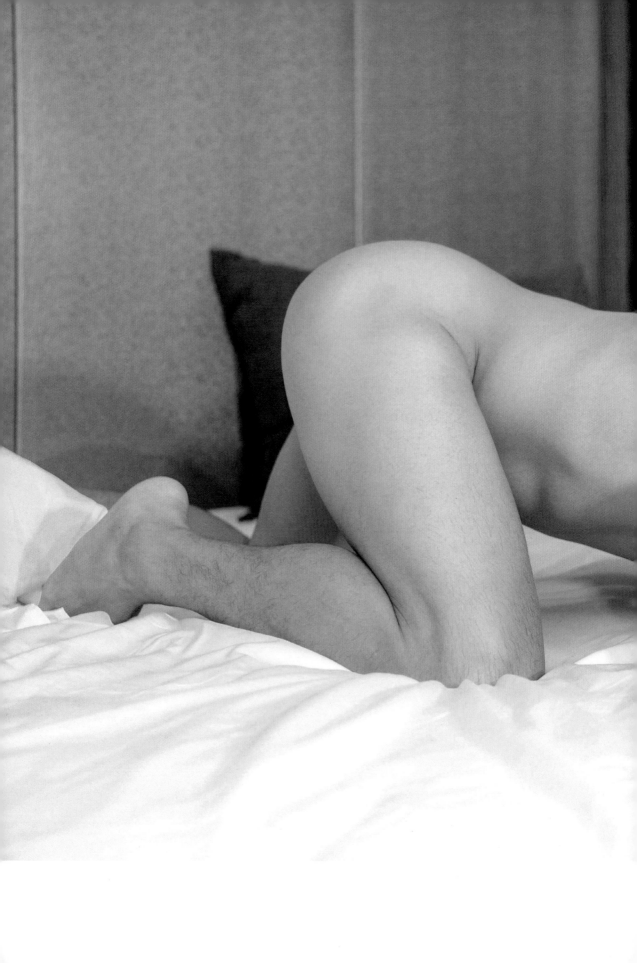

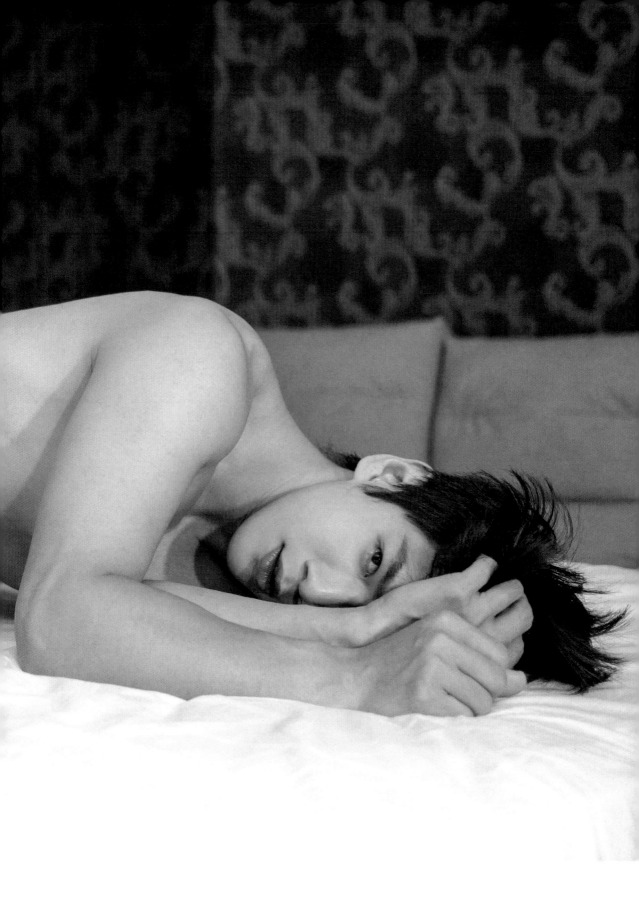

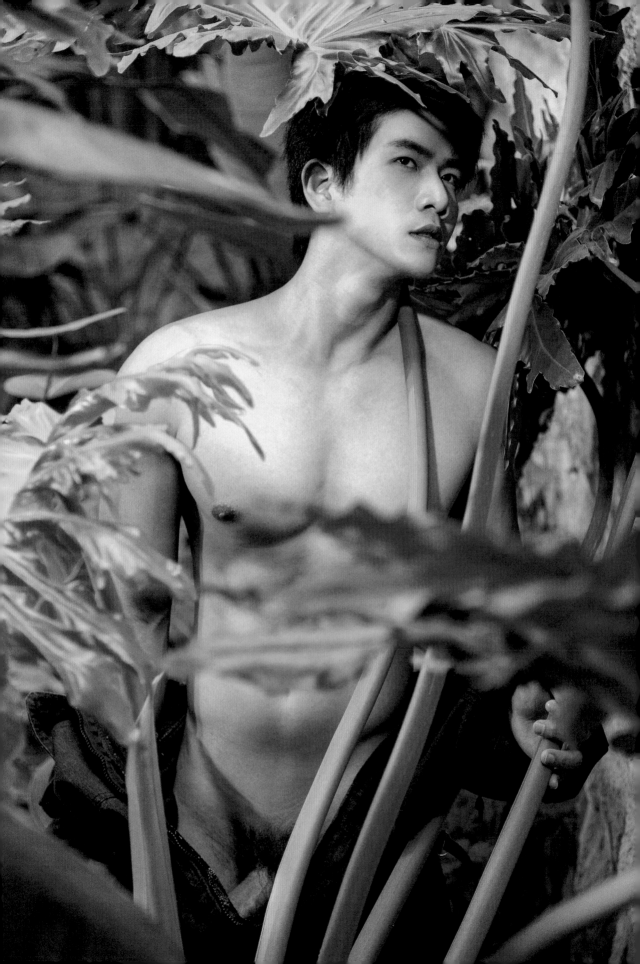

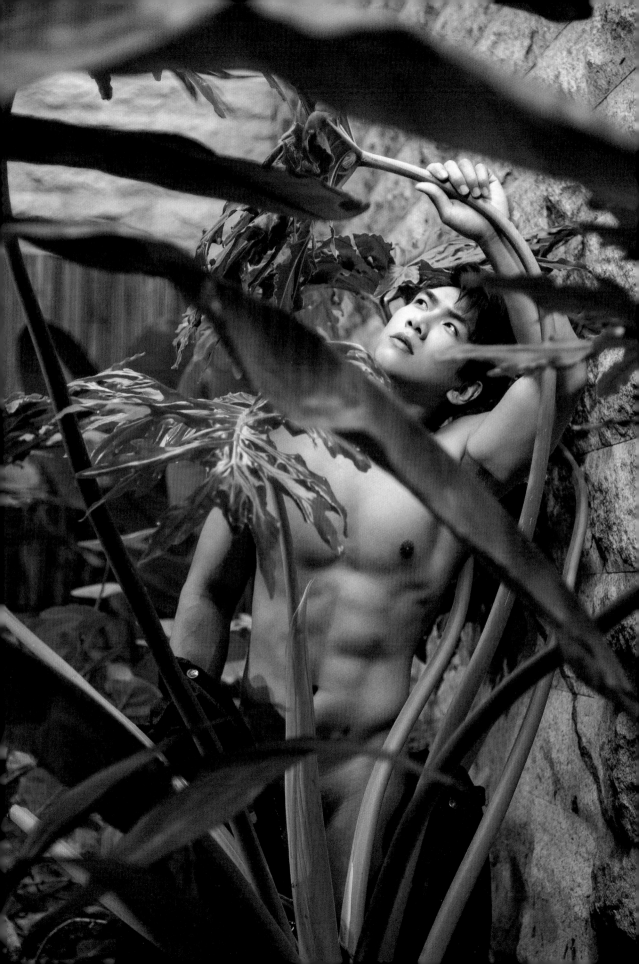

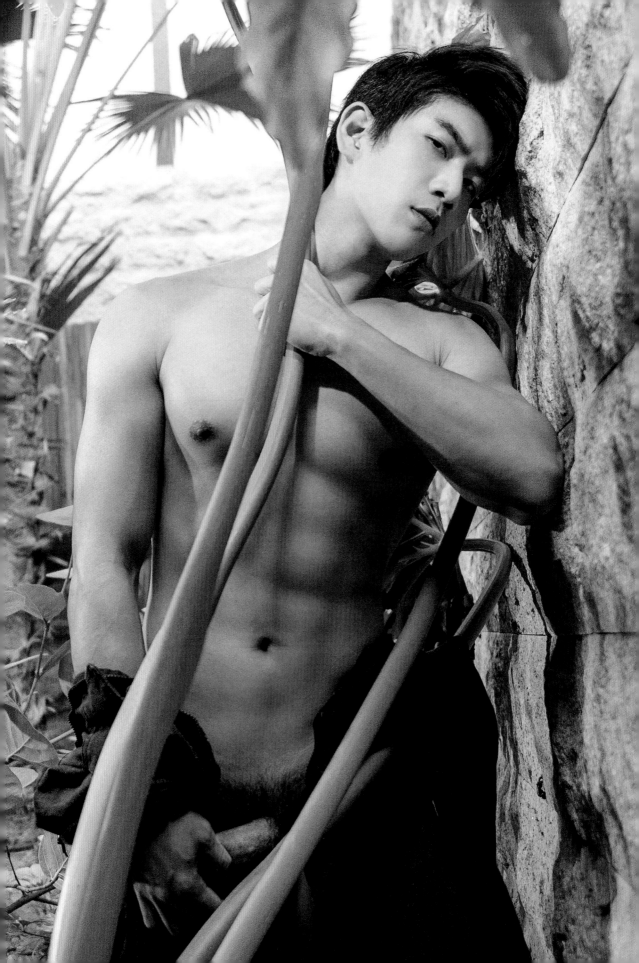

Whatever is

worth doing

is worth doing well.

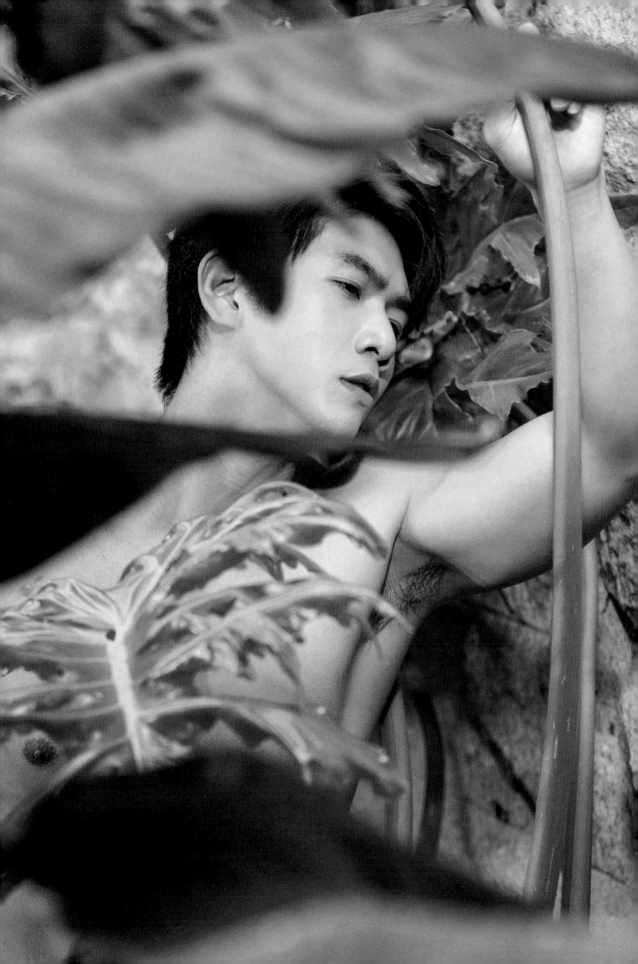

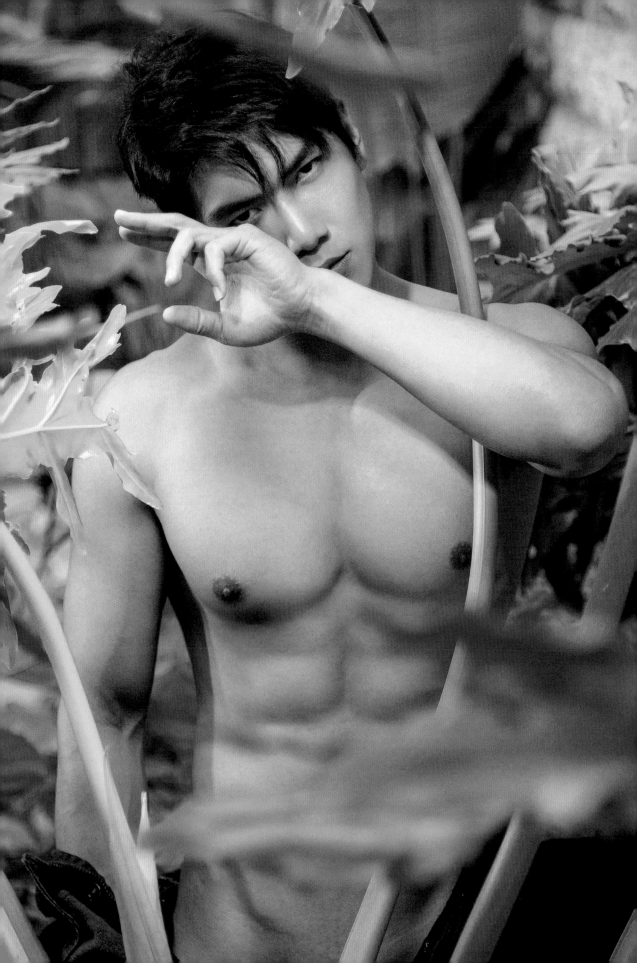

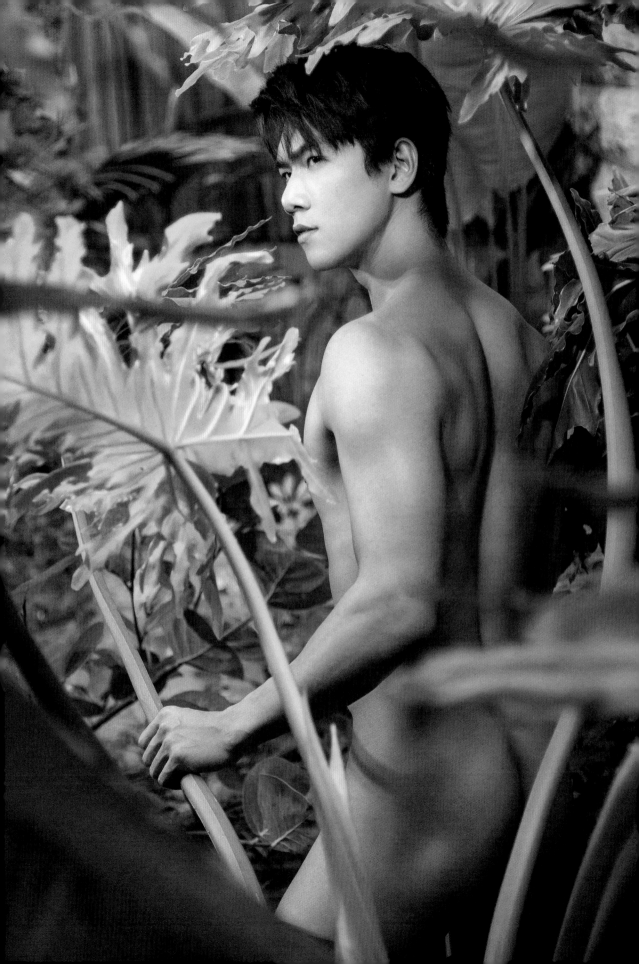

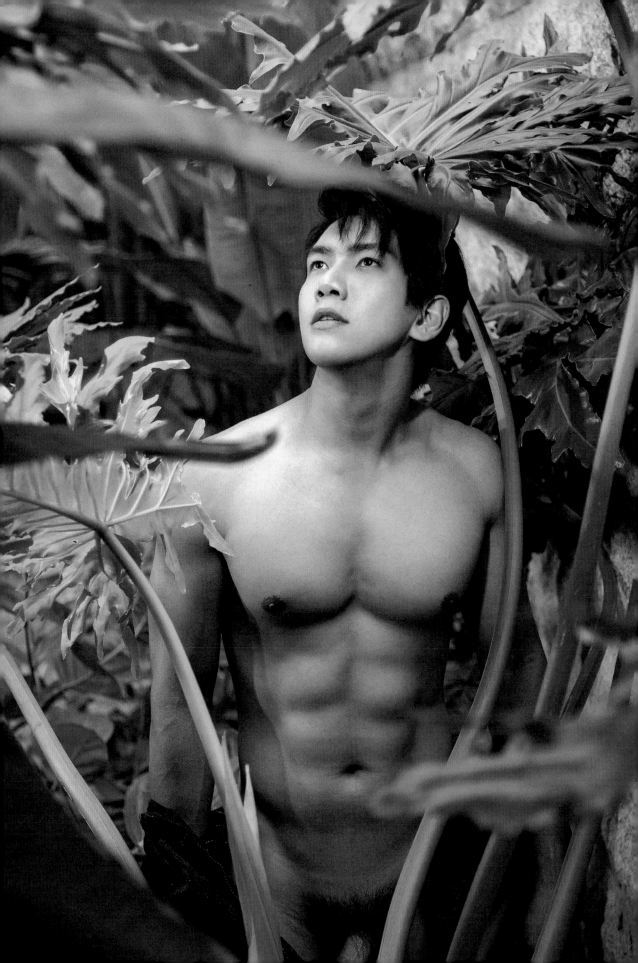

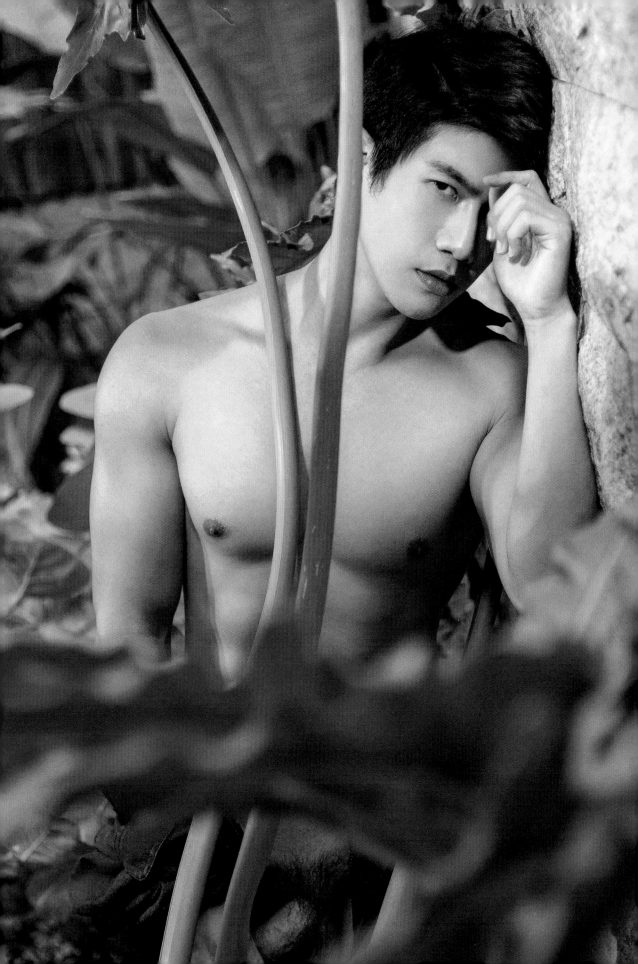

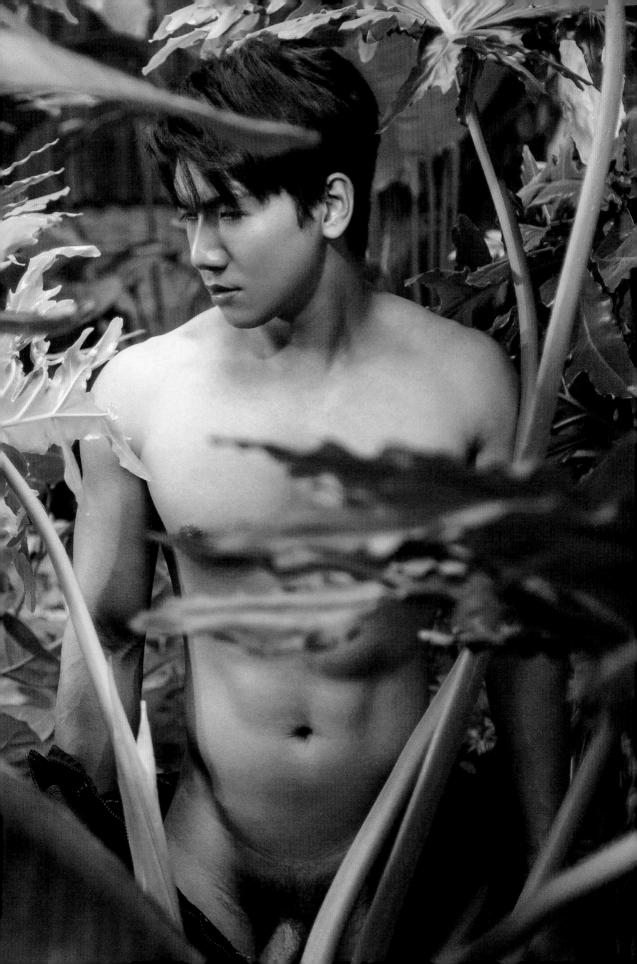

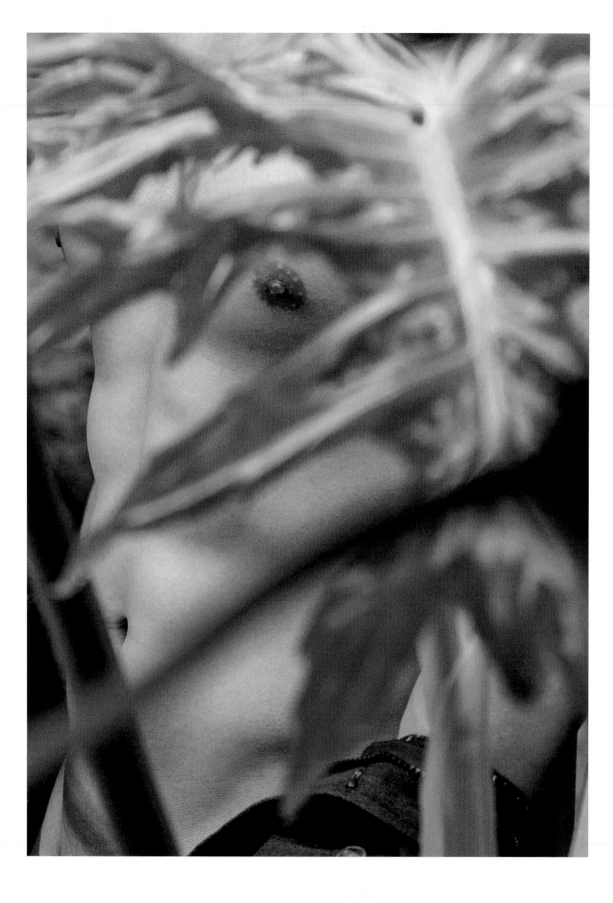

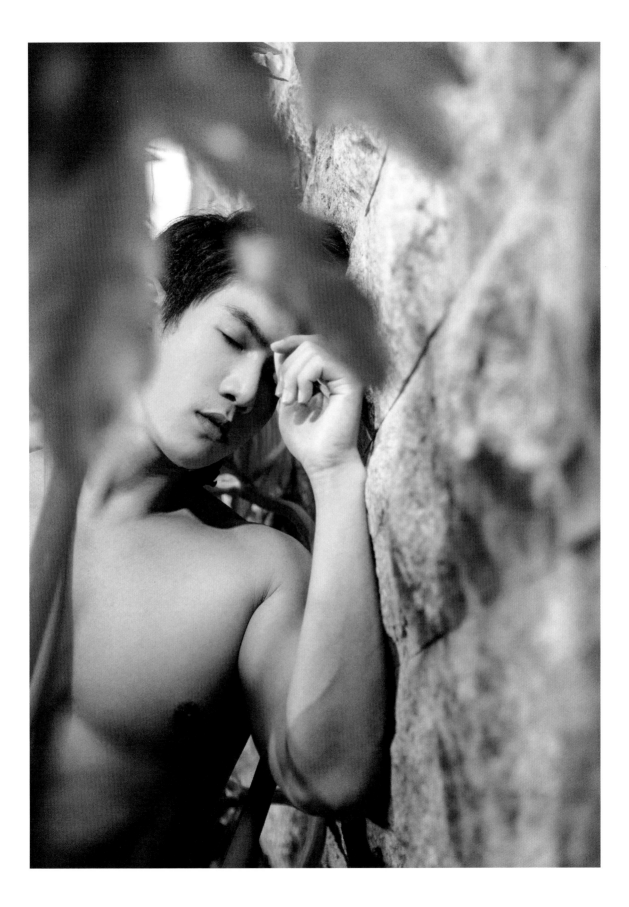

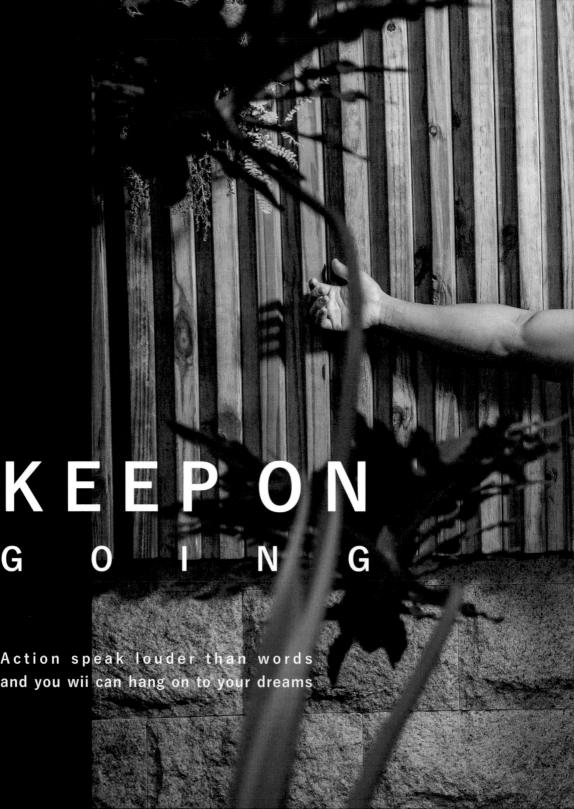

KEEP ON
G O I N G

Action speak louder than words
and you wii can hang on to your dreams

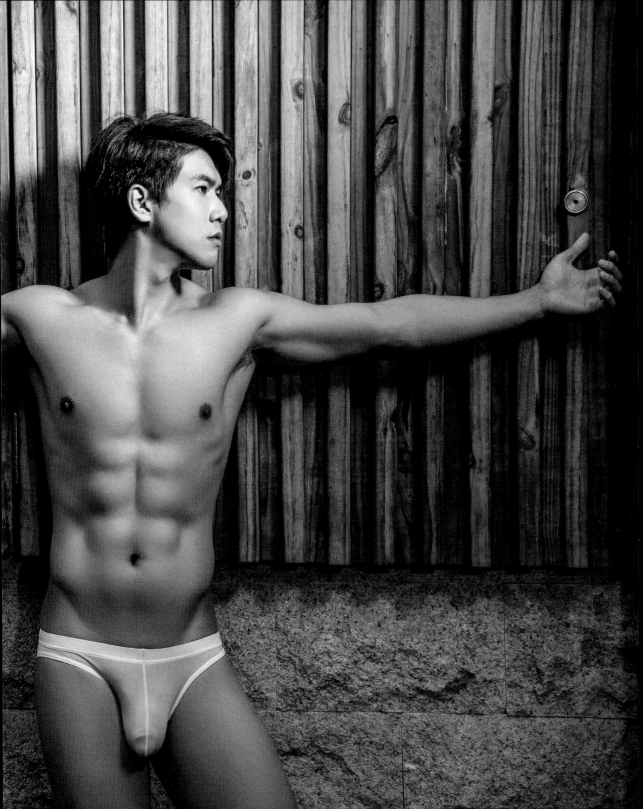

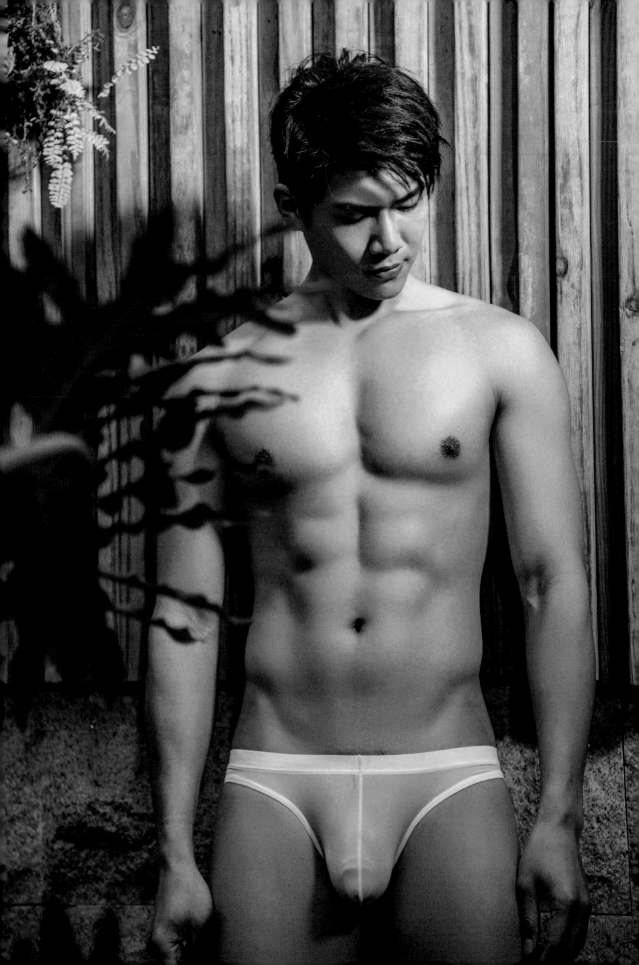

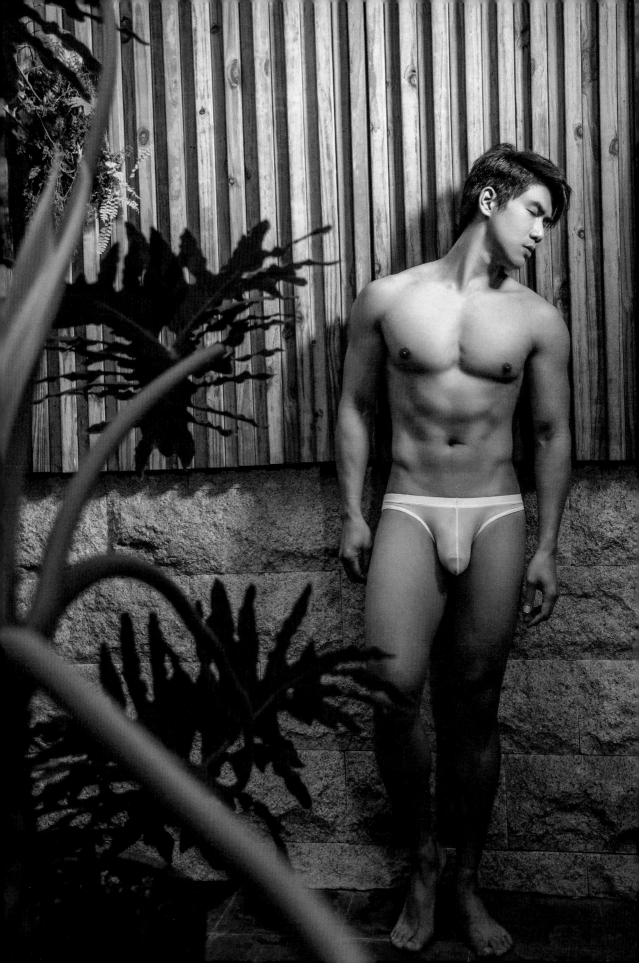

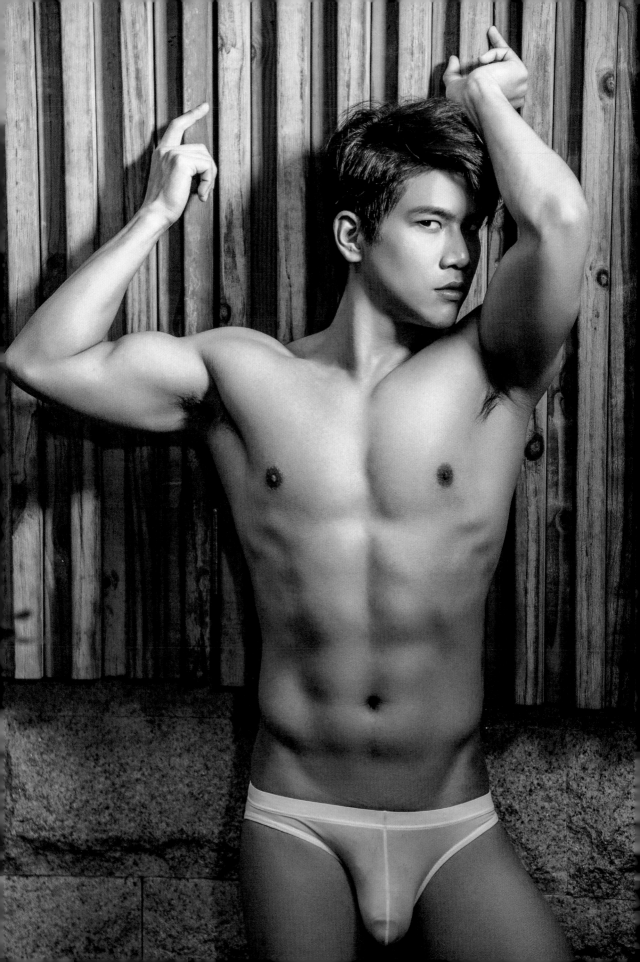

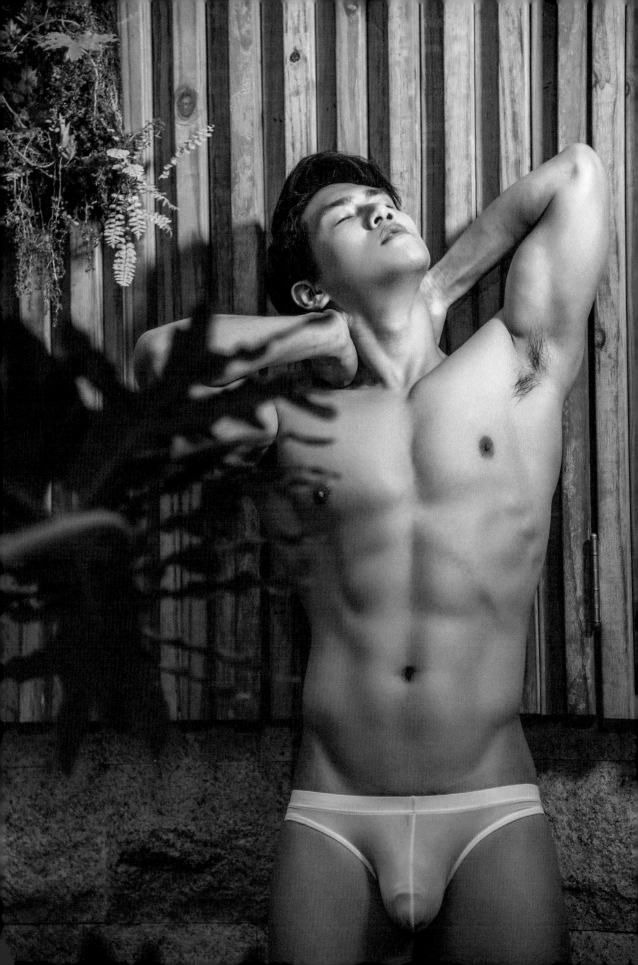

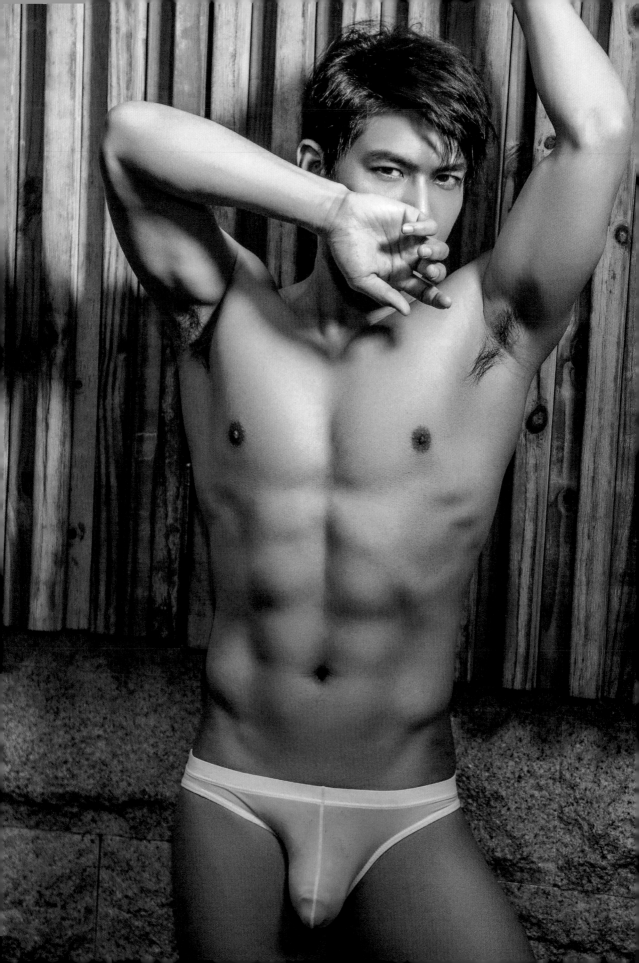

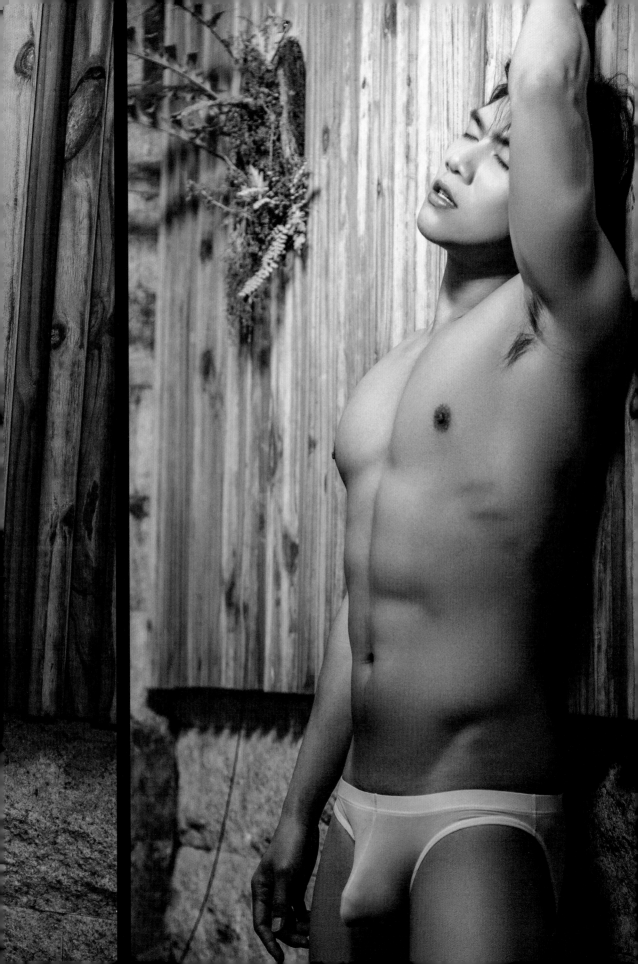

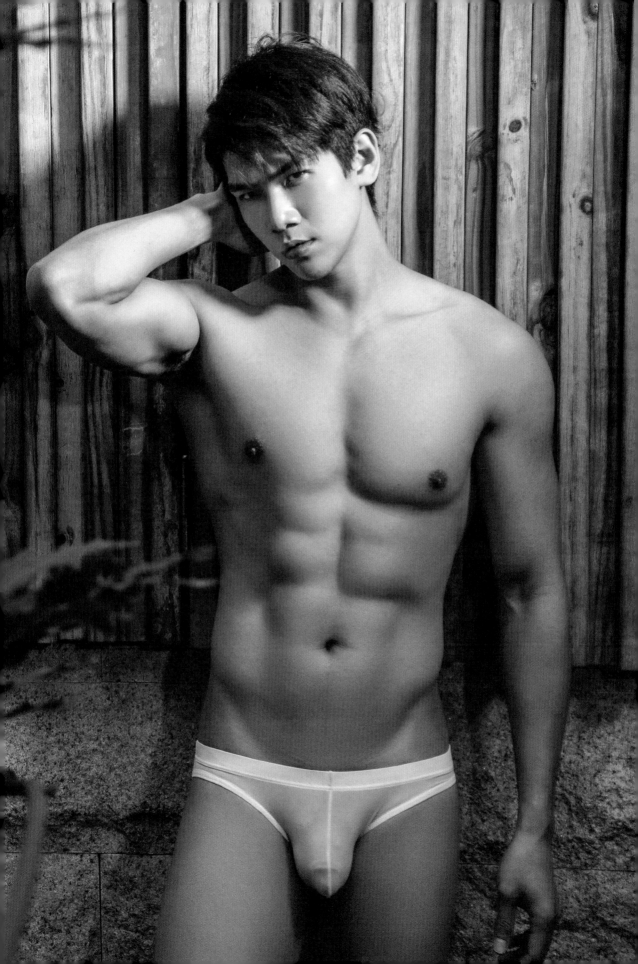

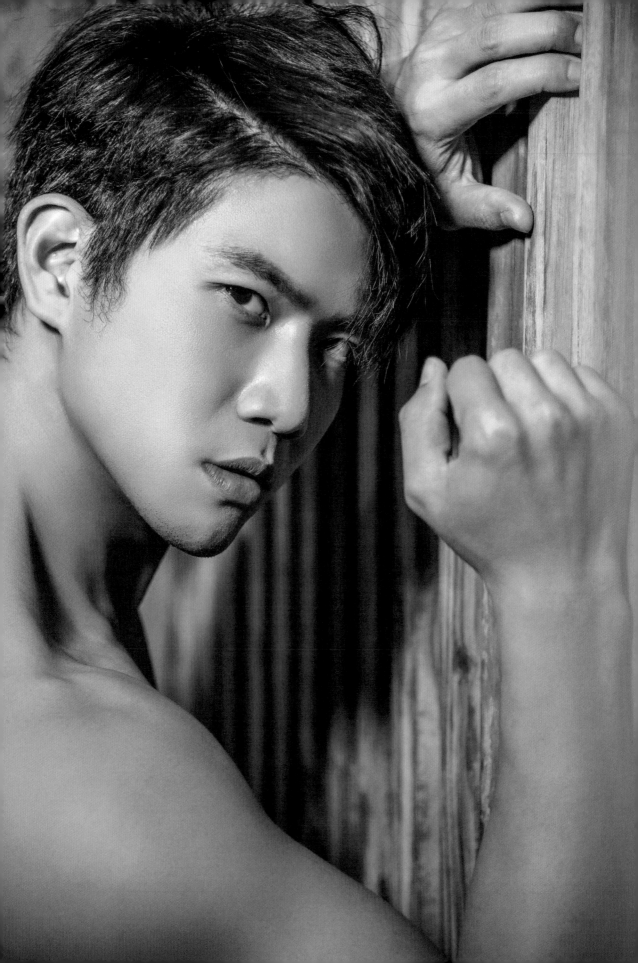

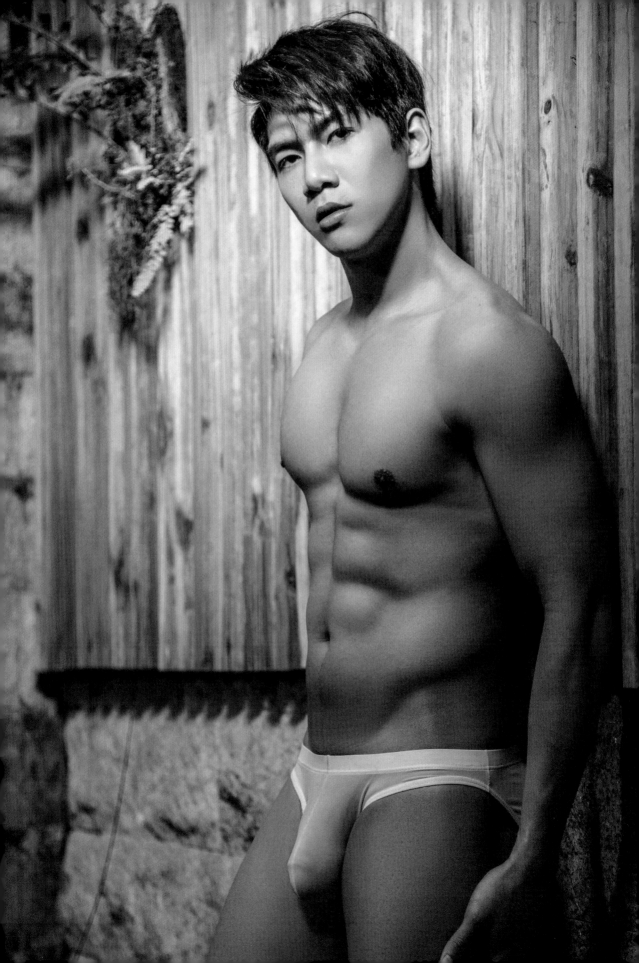

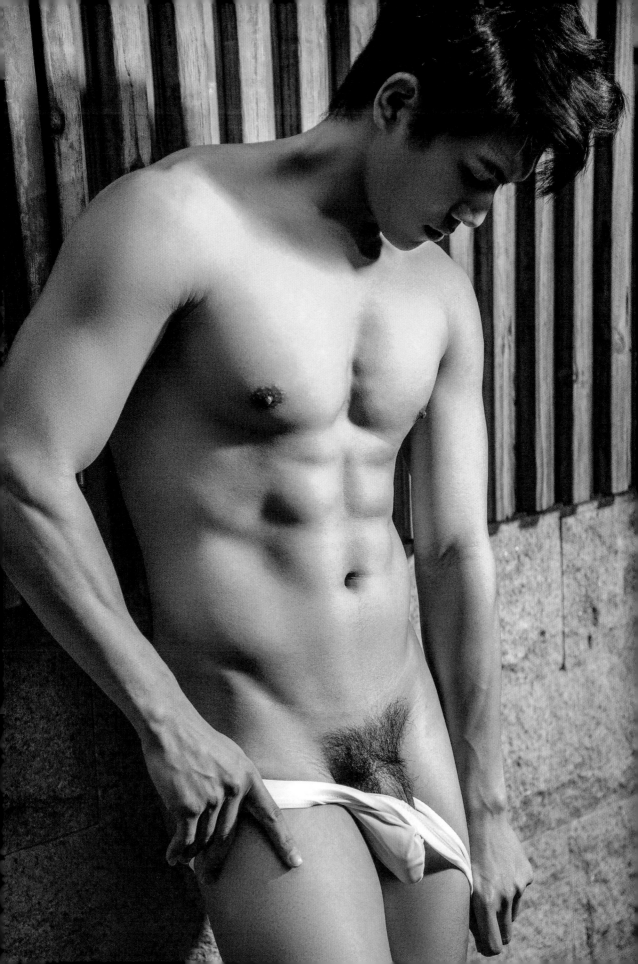

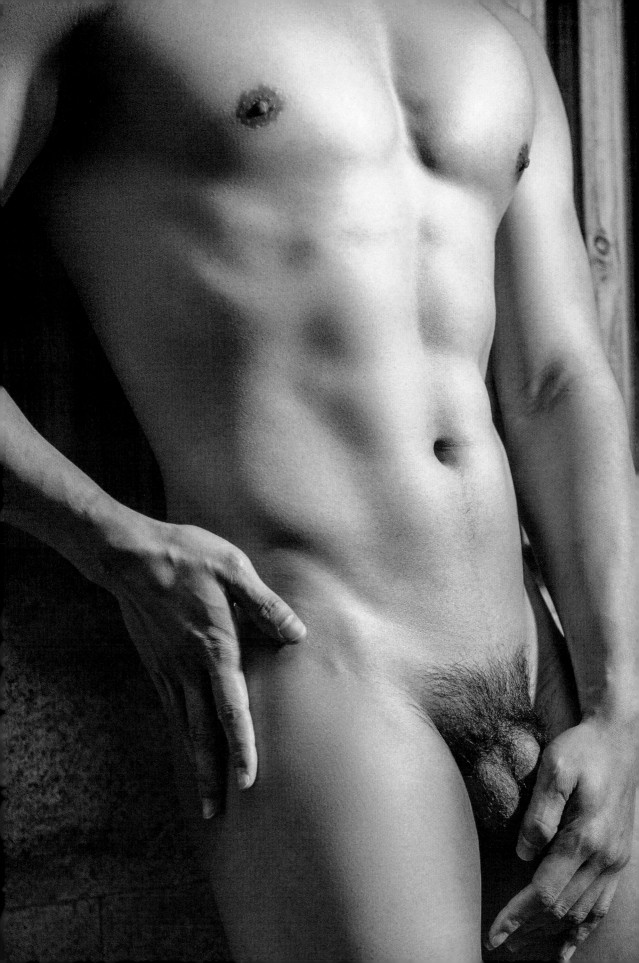

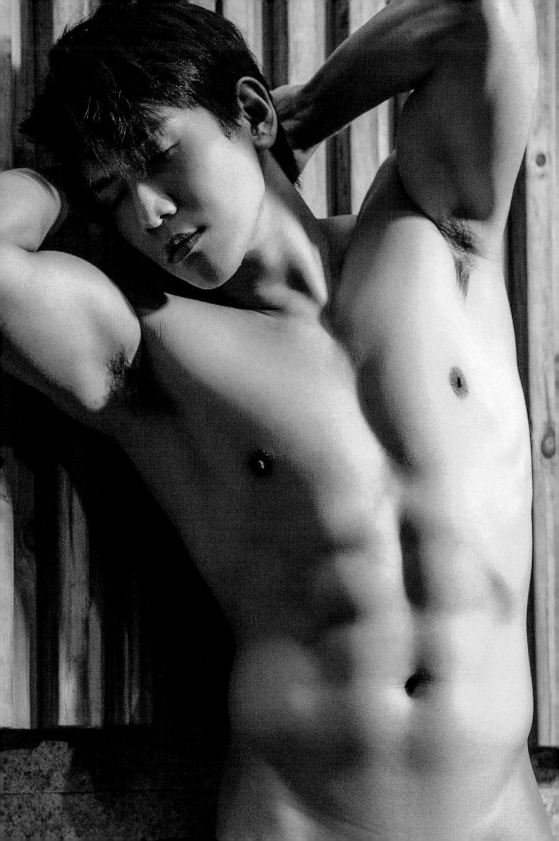

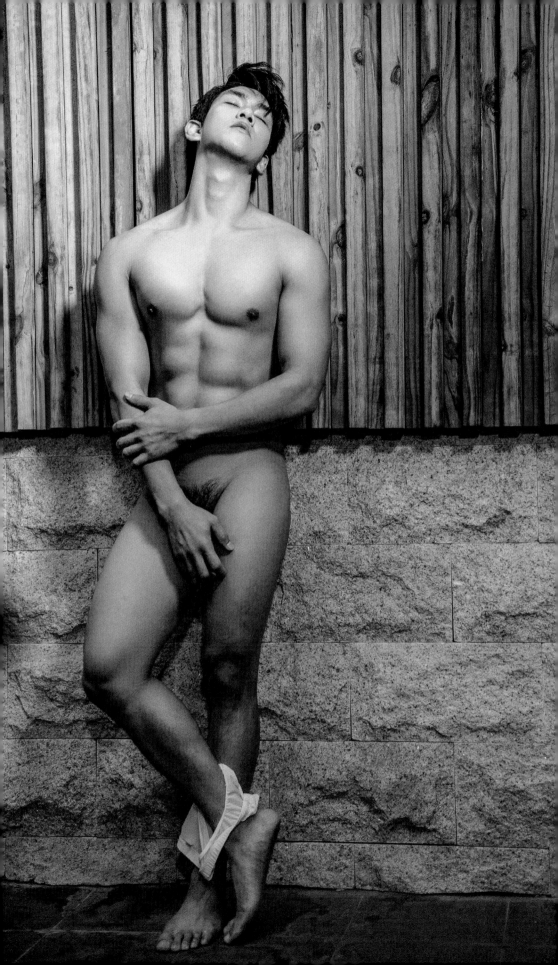

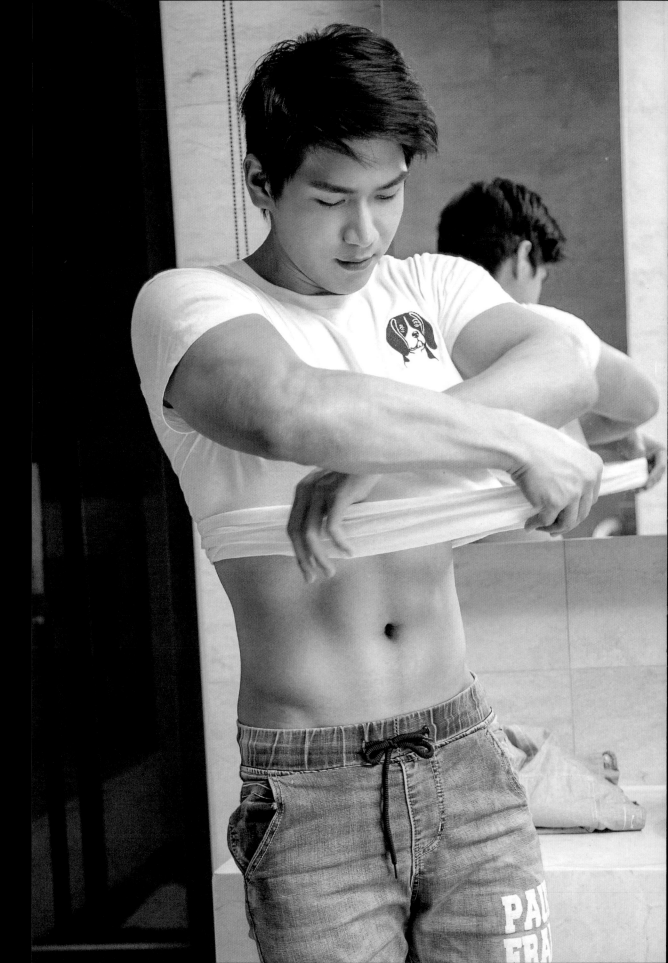

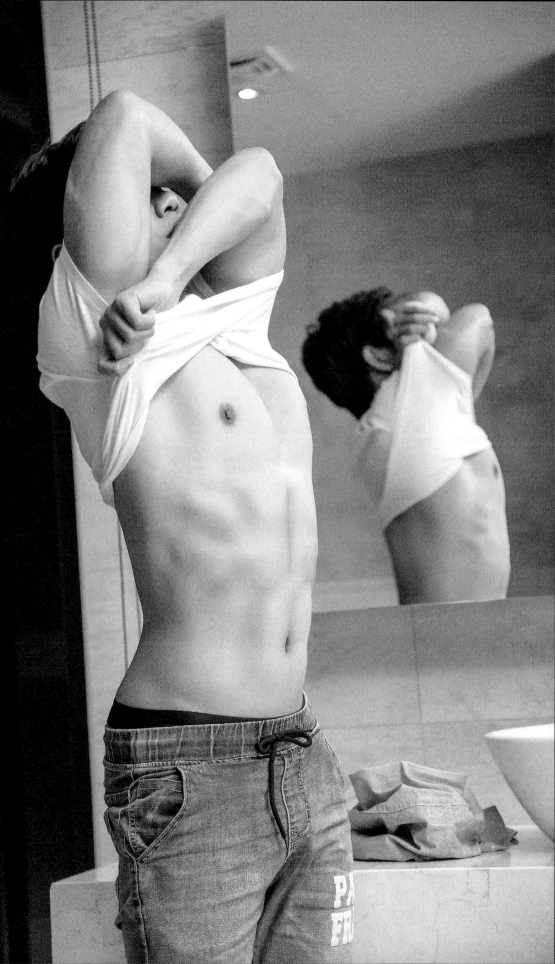

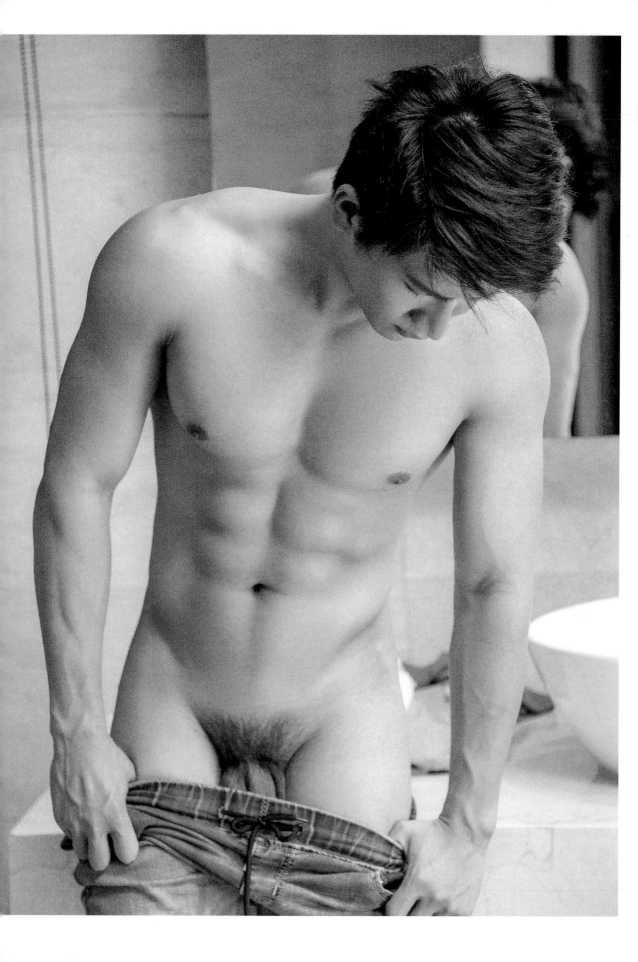

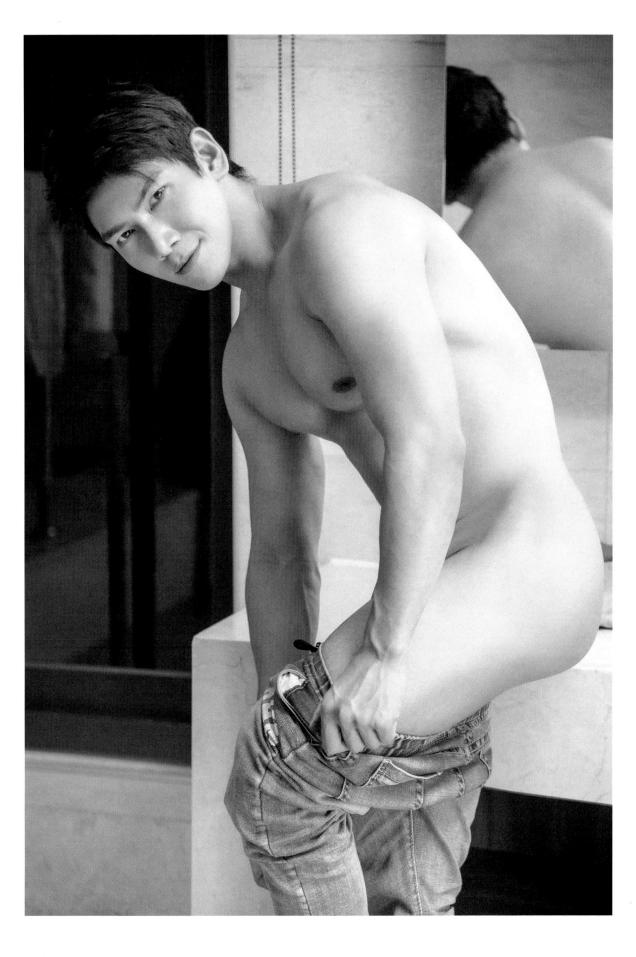

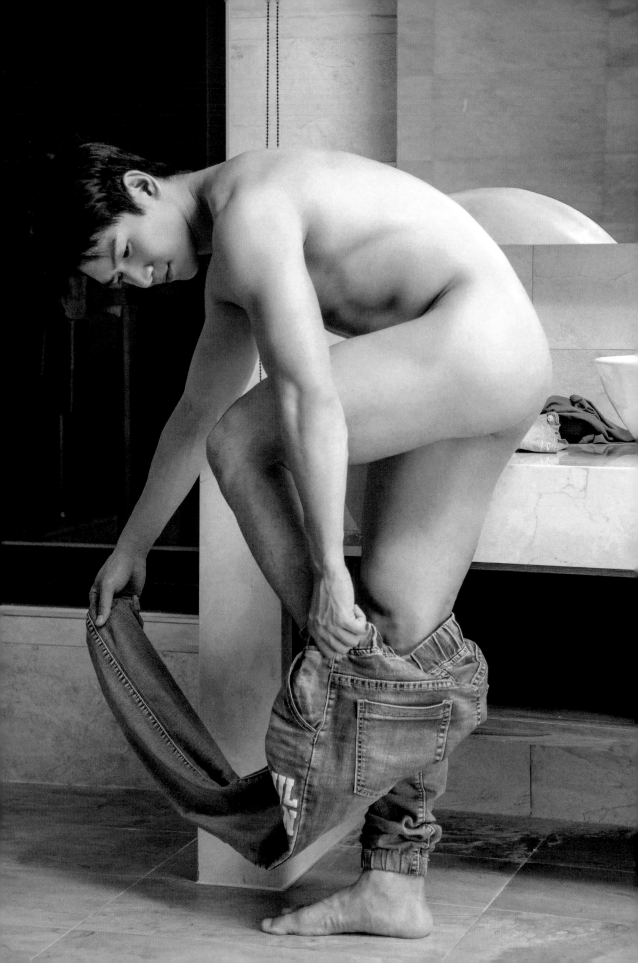

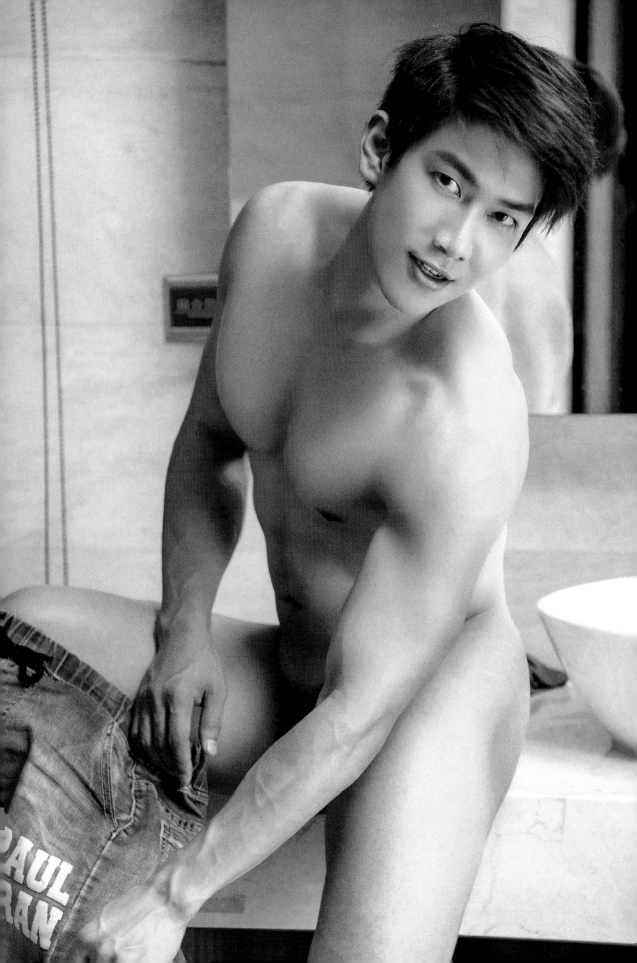

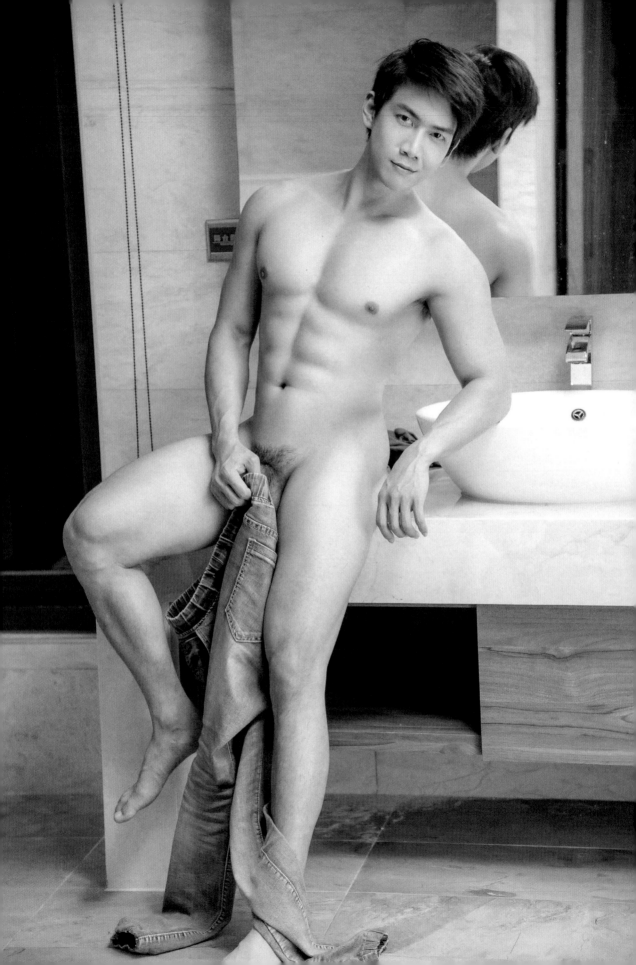

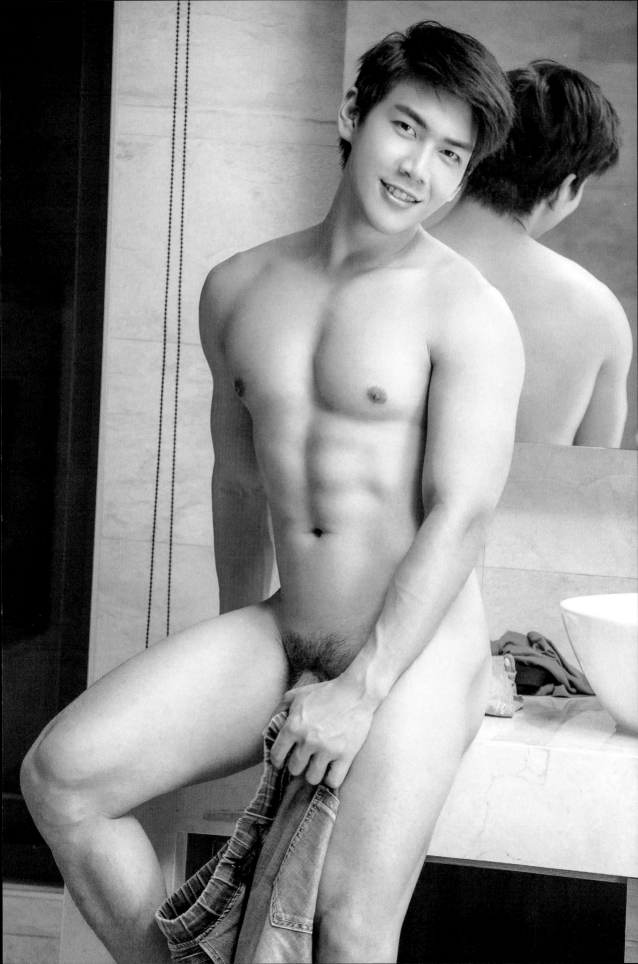

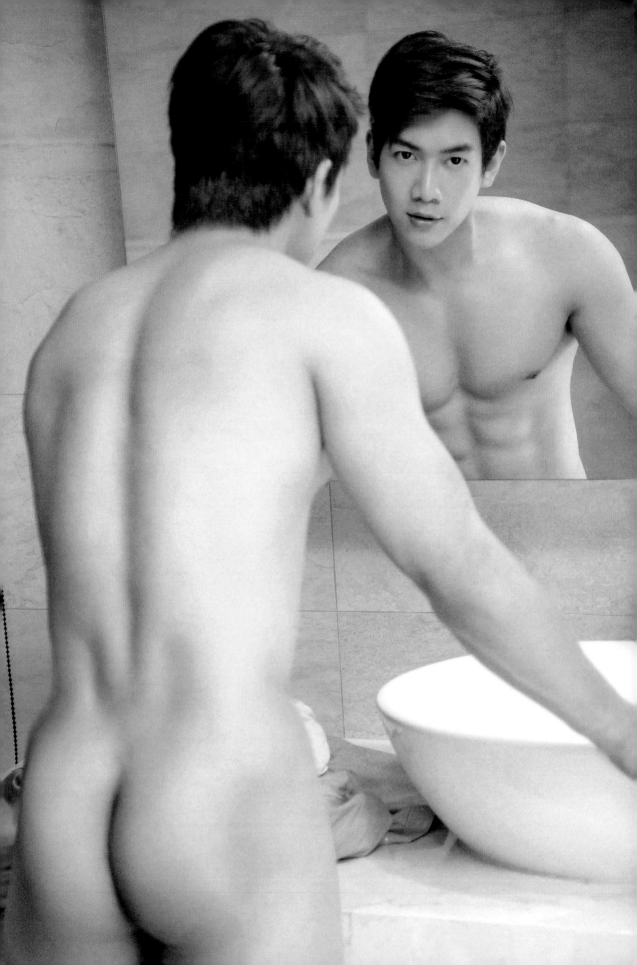

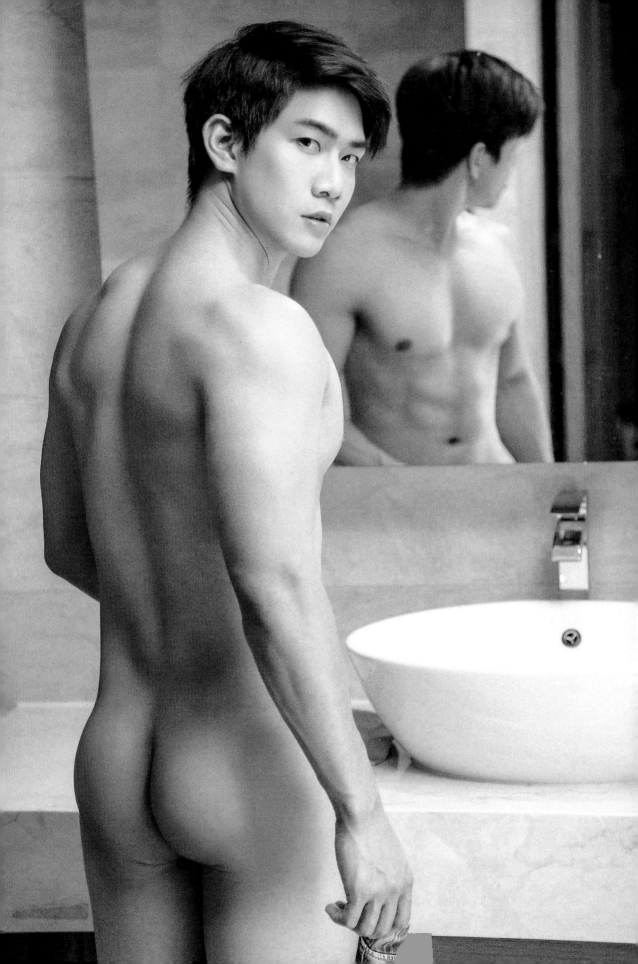

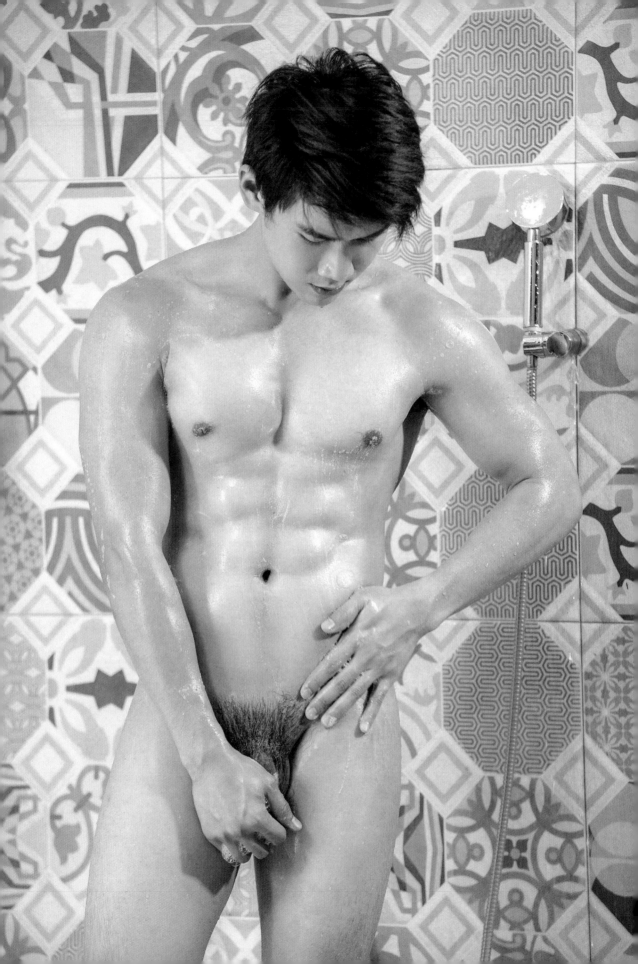

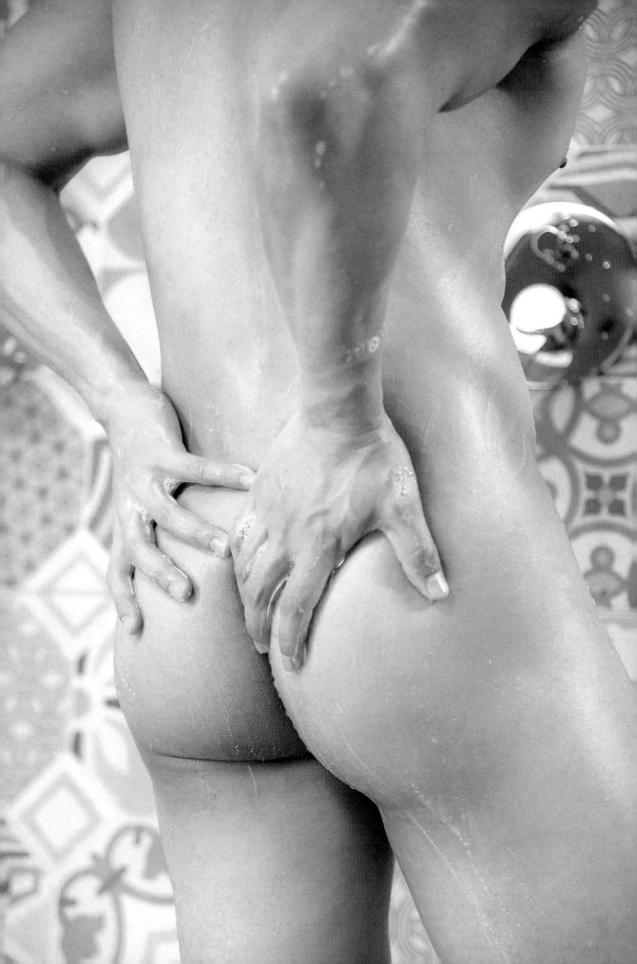

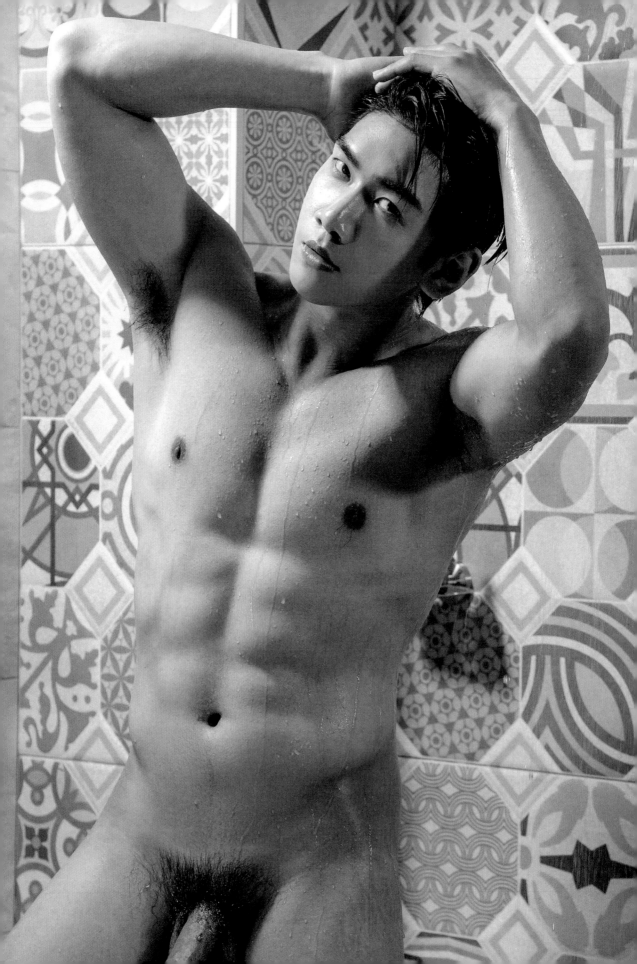

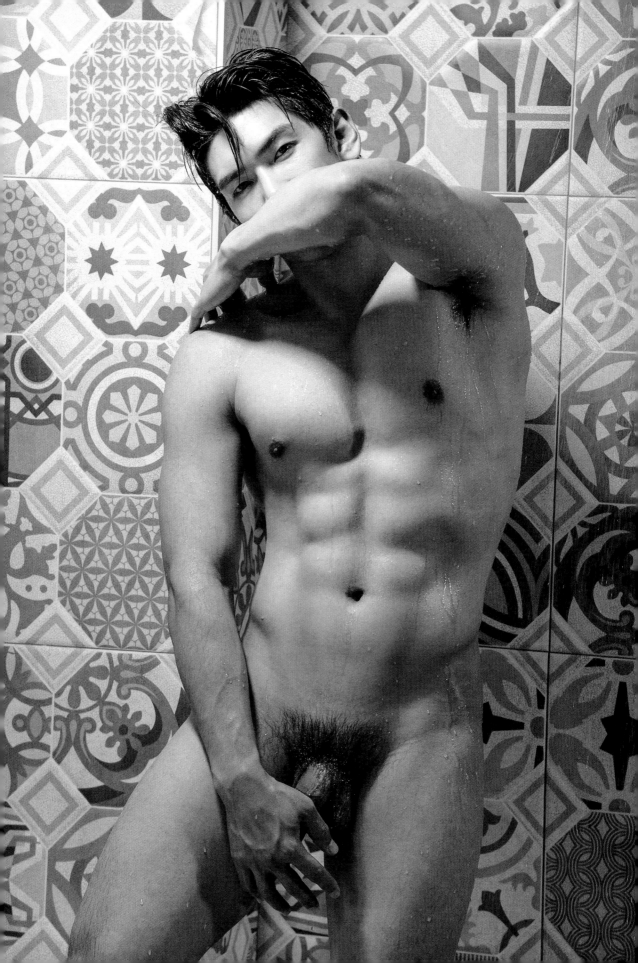

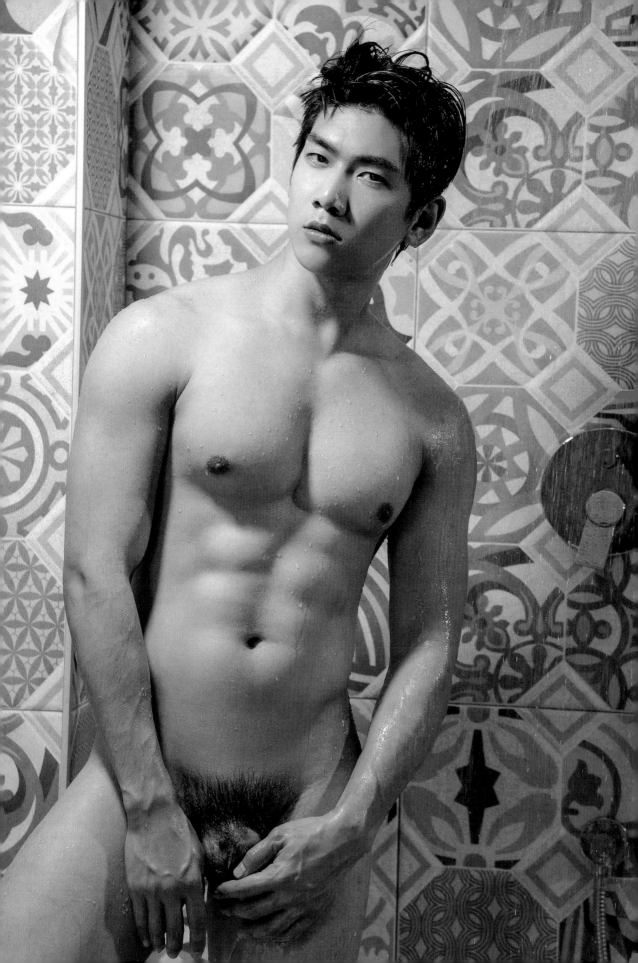

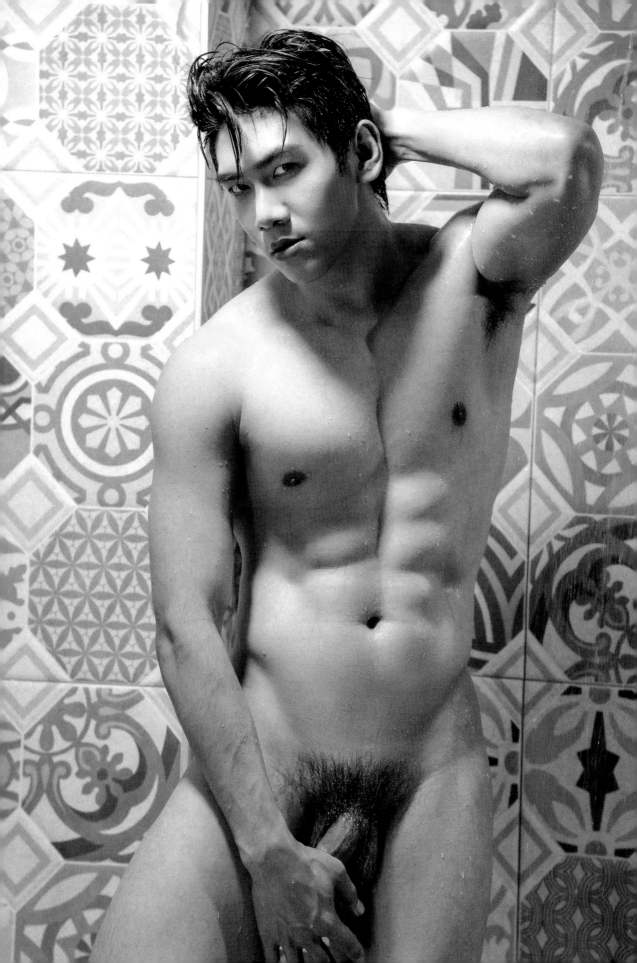

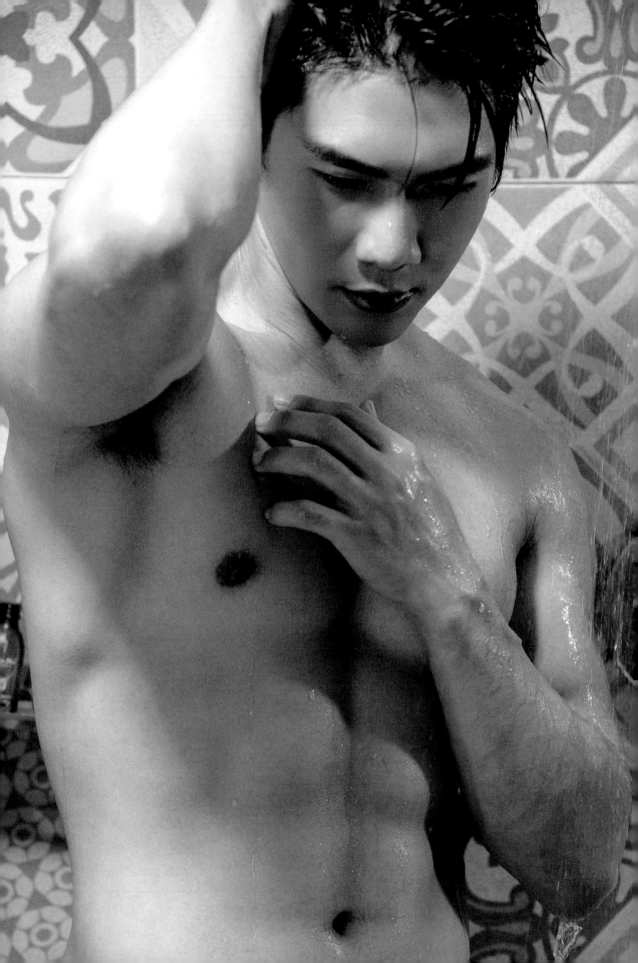

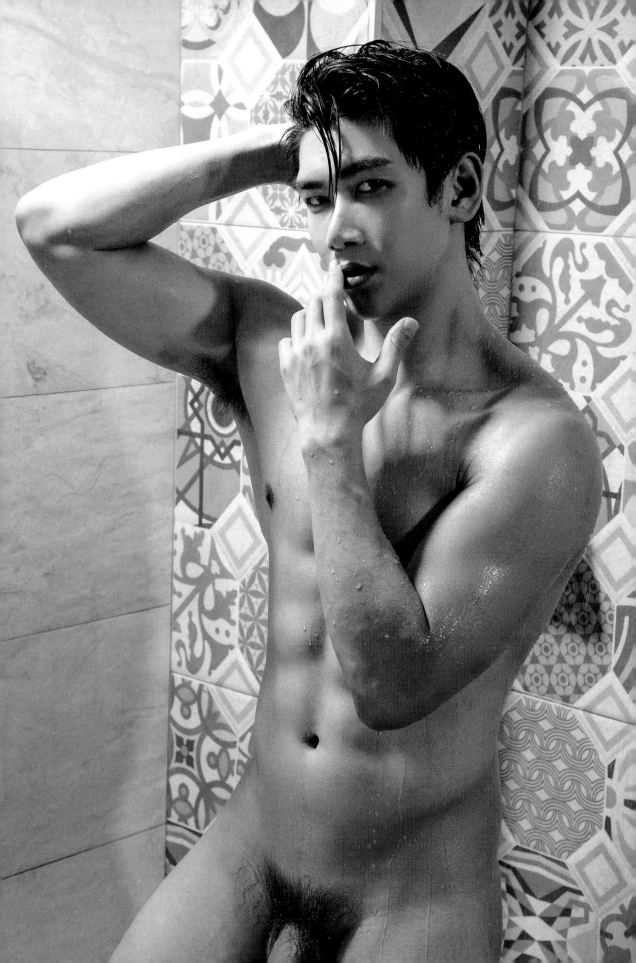

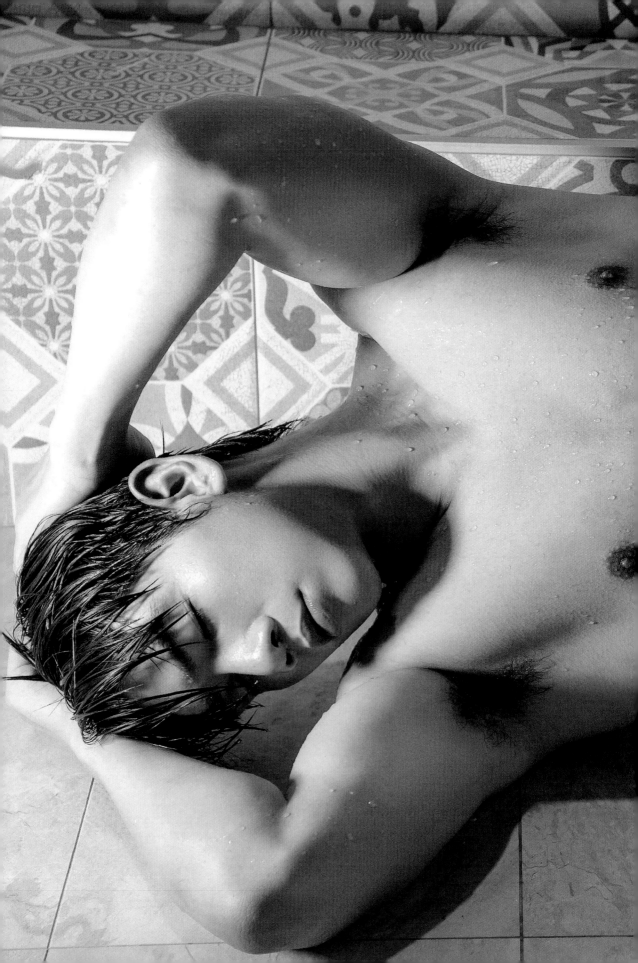

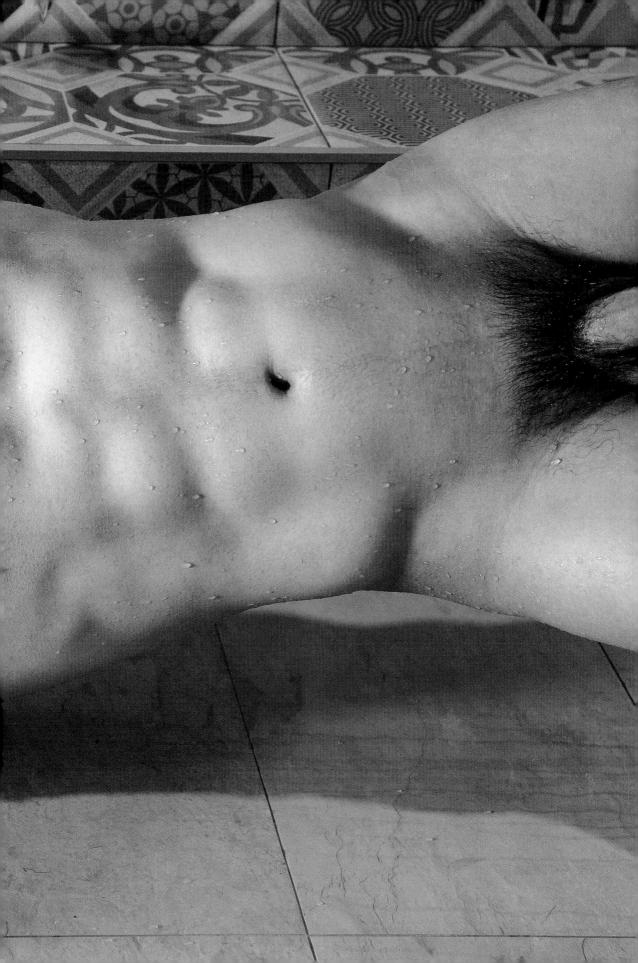

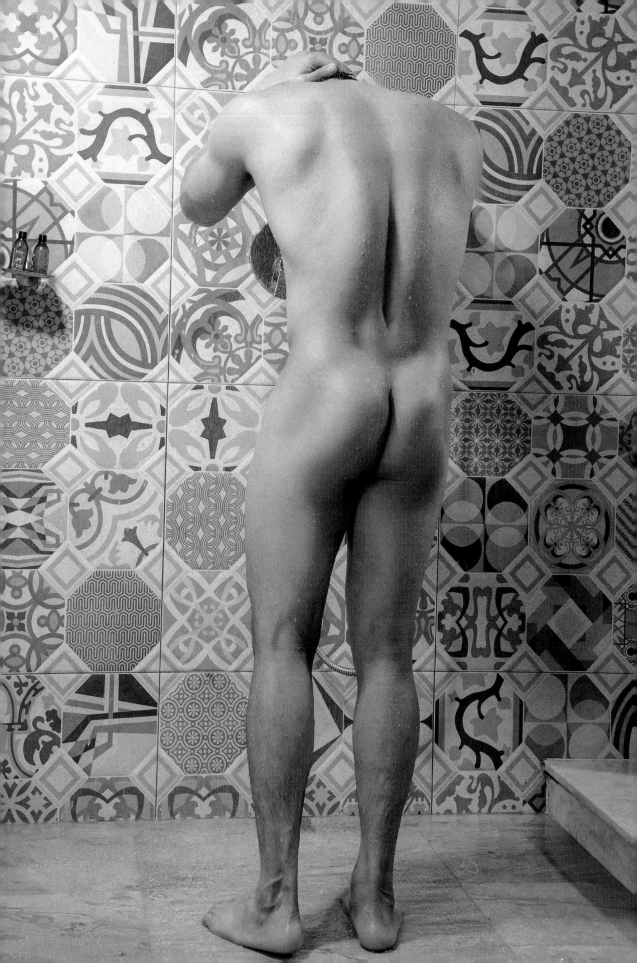

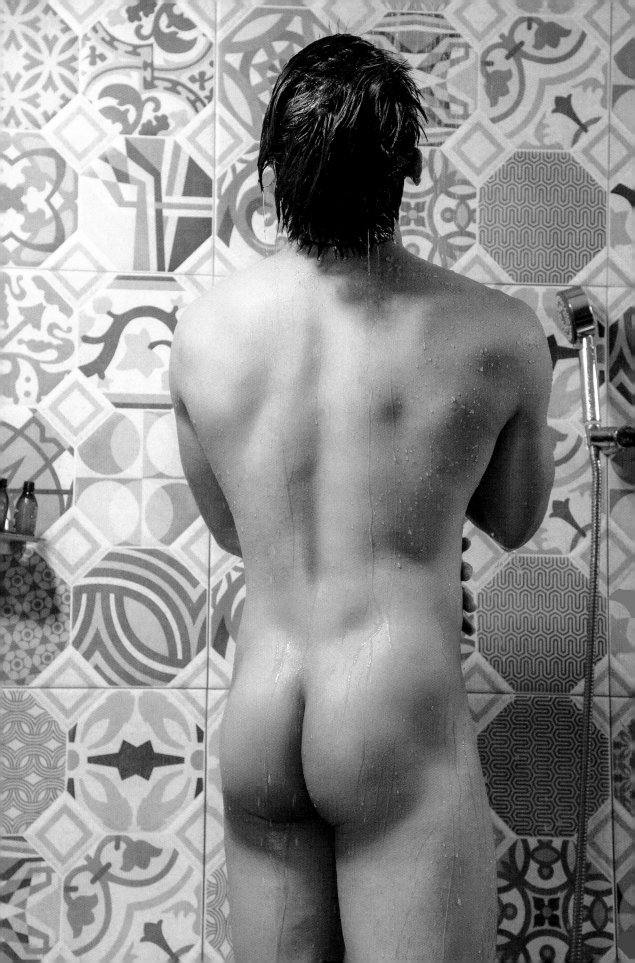

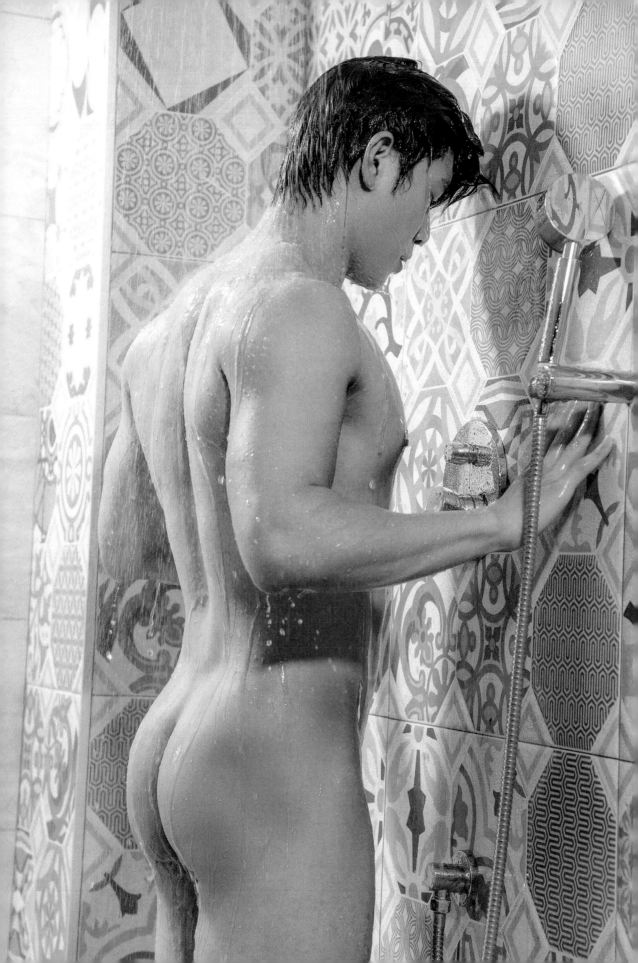

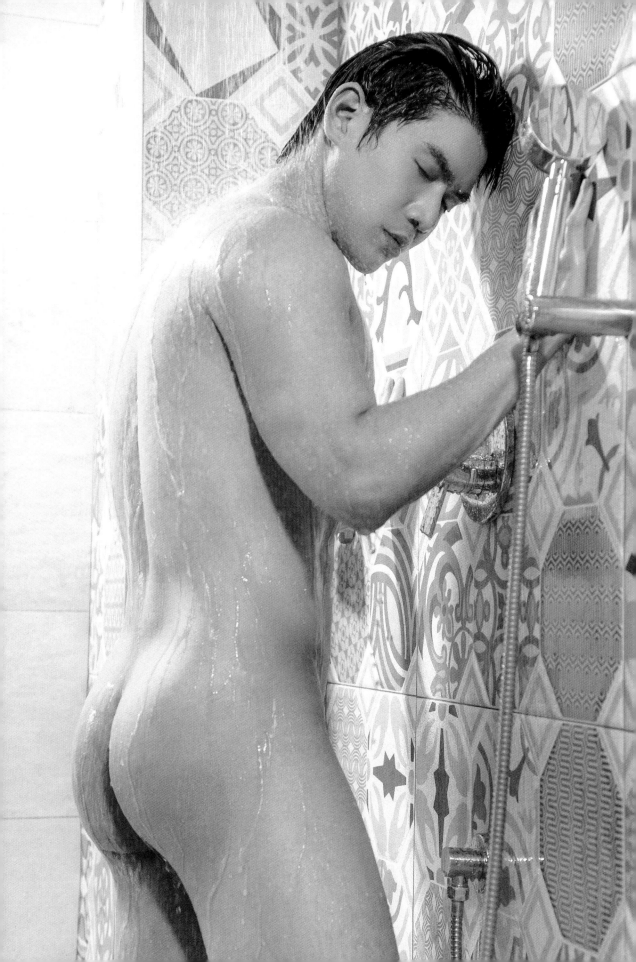

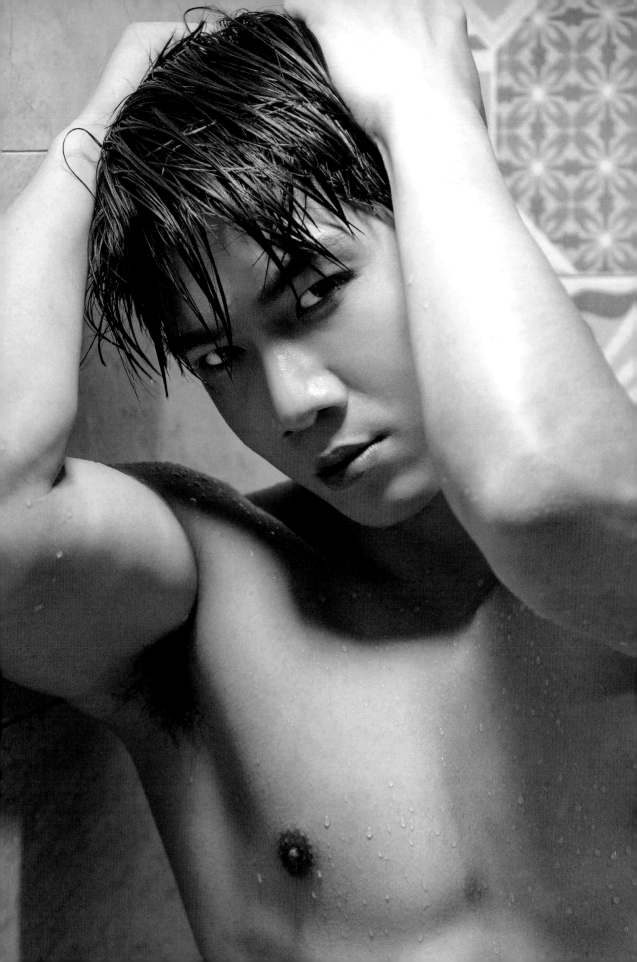

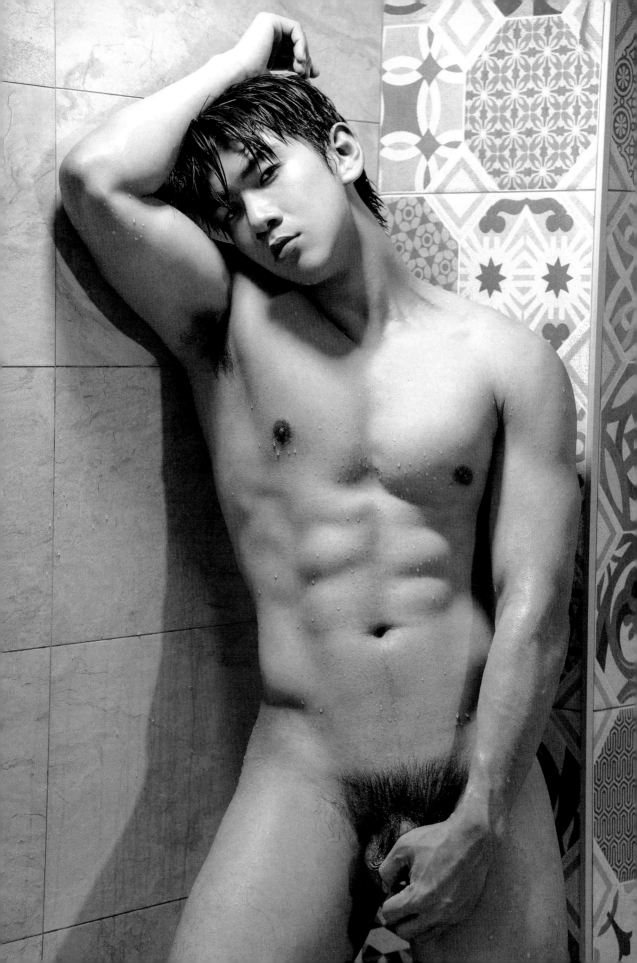

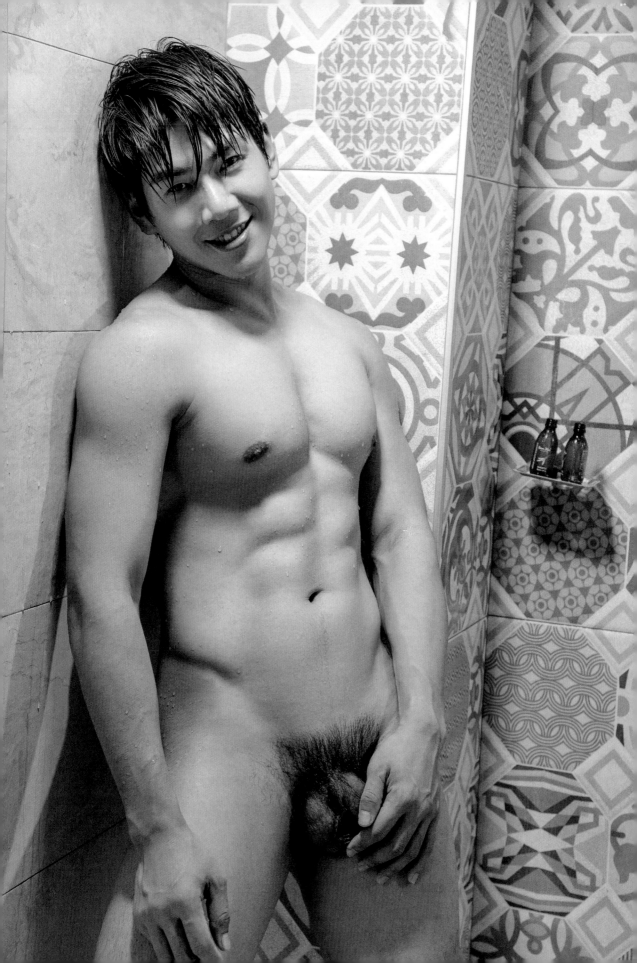

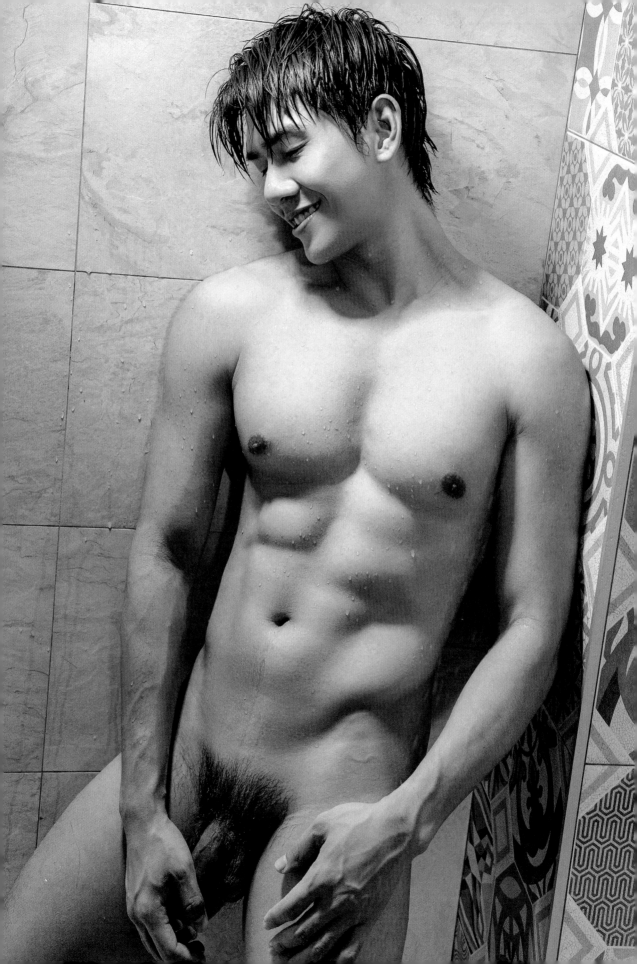

My style

Of

Living

開始進入酷夏氣溫驟升的季節

隨著每天沖澡的次數變多了

漸漸地也開始習慣把洗澡的水溫轉涼了

每一年到了夏天，我會把握好天氣去泳池游泳的次數

除了消暑，在每一趟自由式的來回間，我調整著在水中手、腳並用的協調性

也是幫助我很好鍛鍊心肺功能的一種運動方式

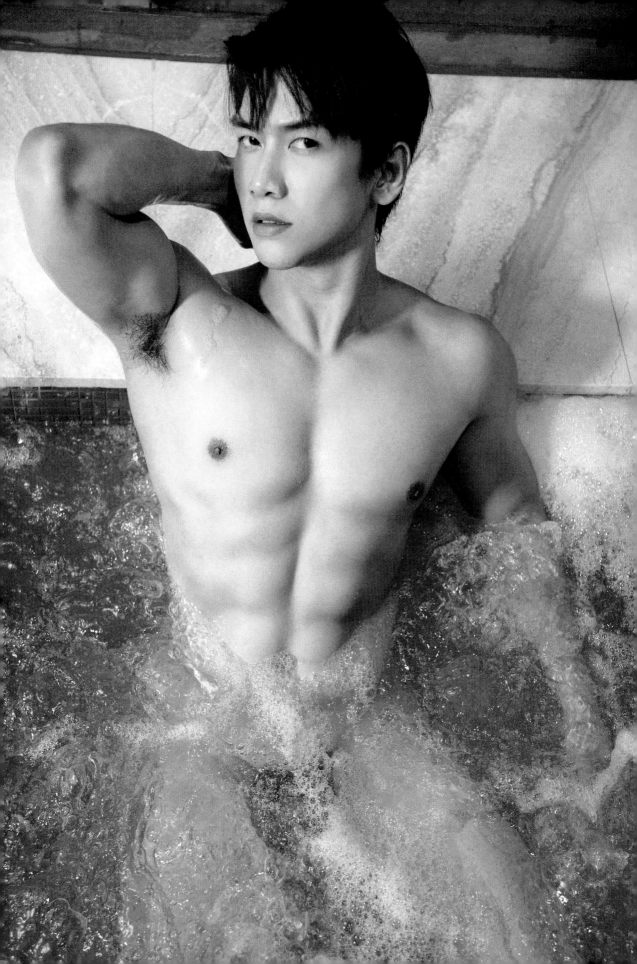

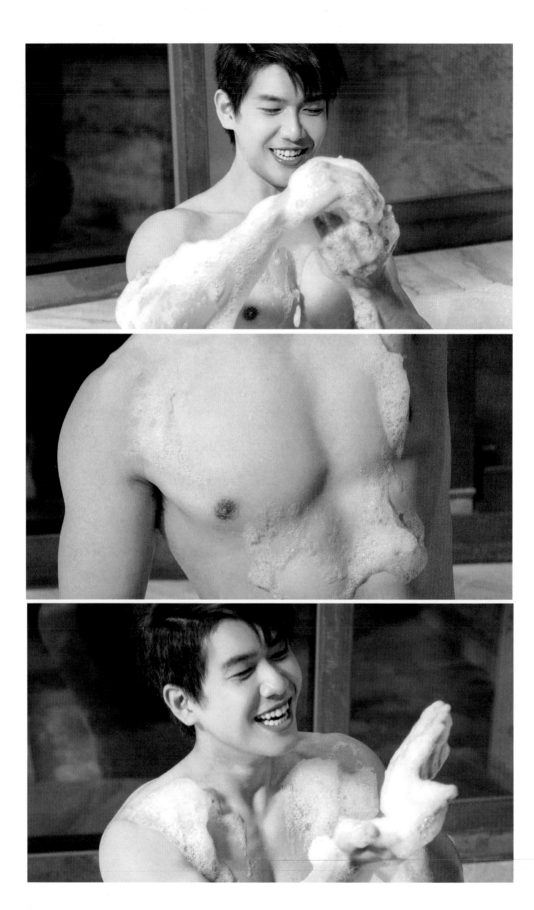

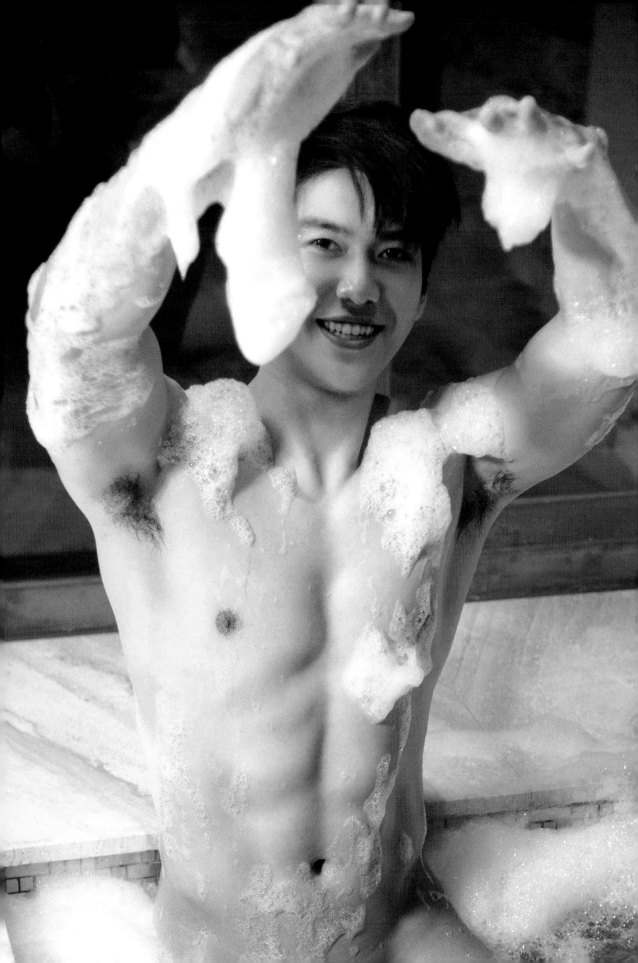

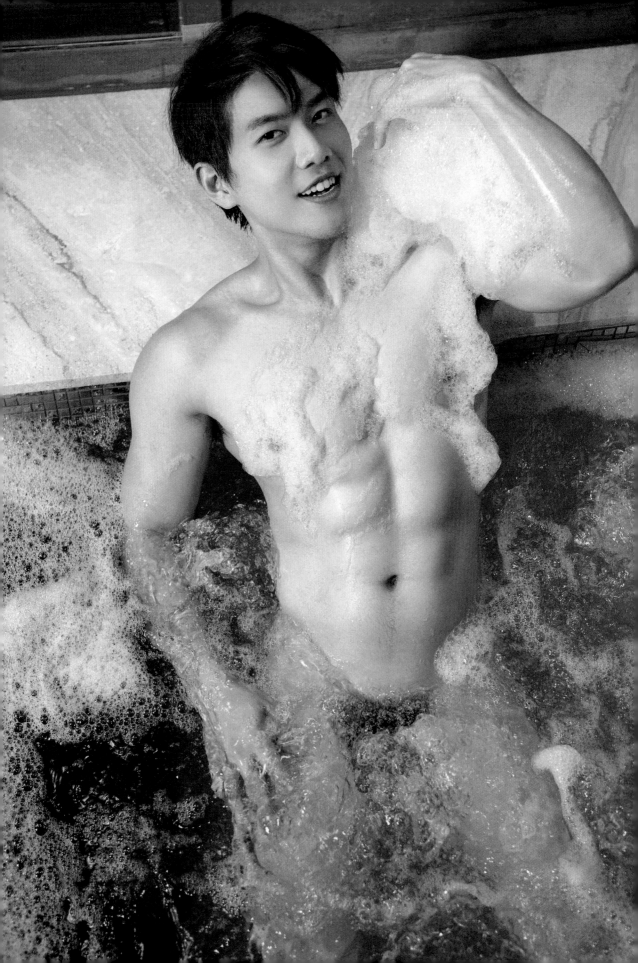

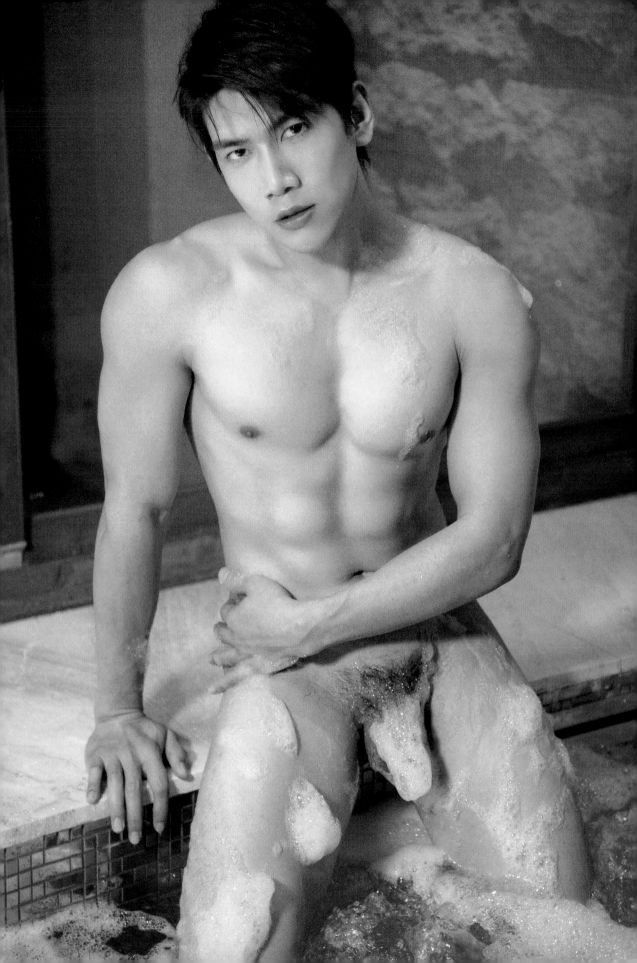

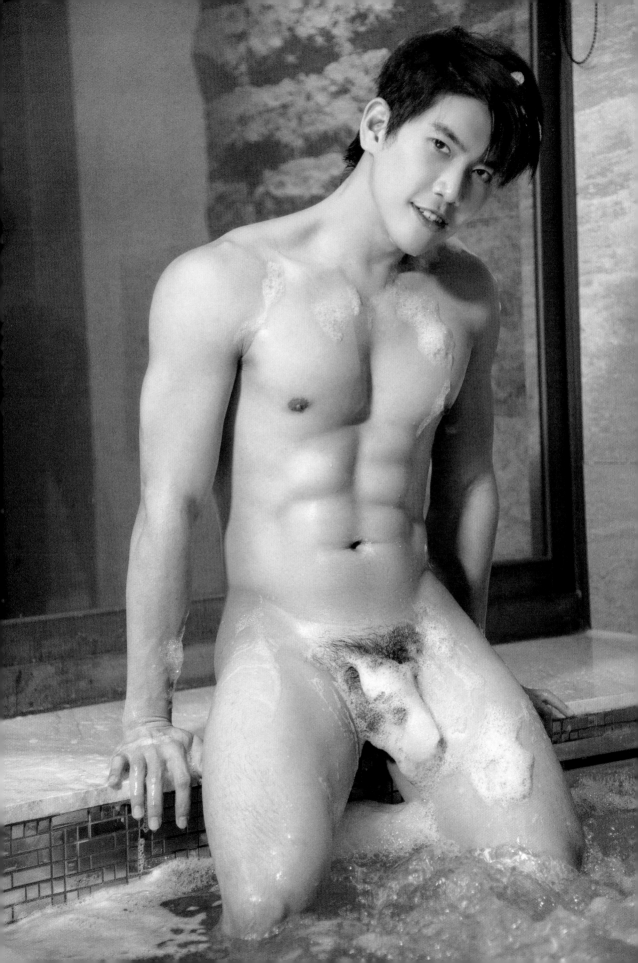

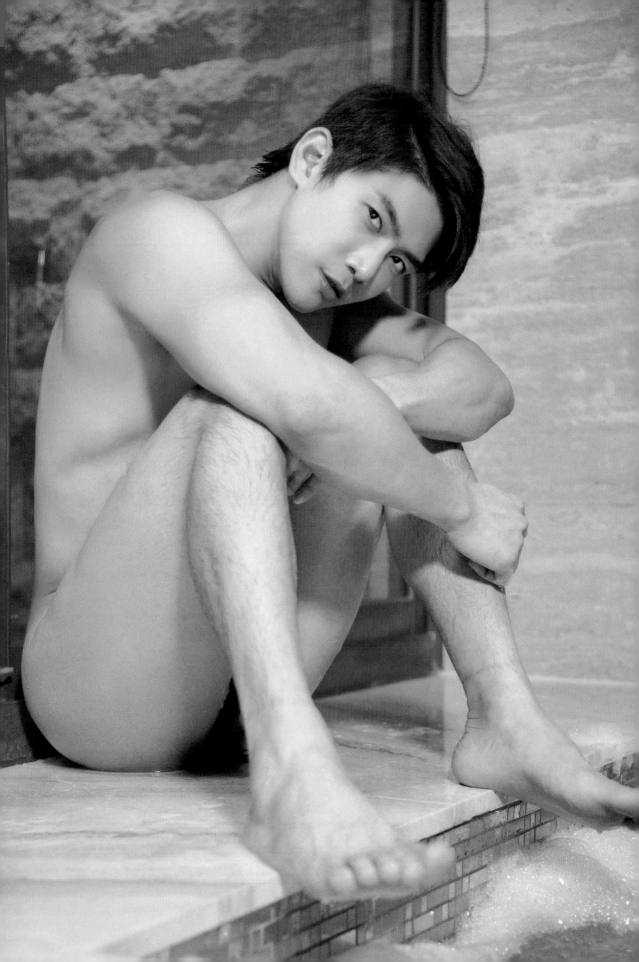

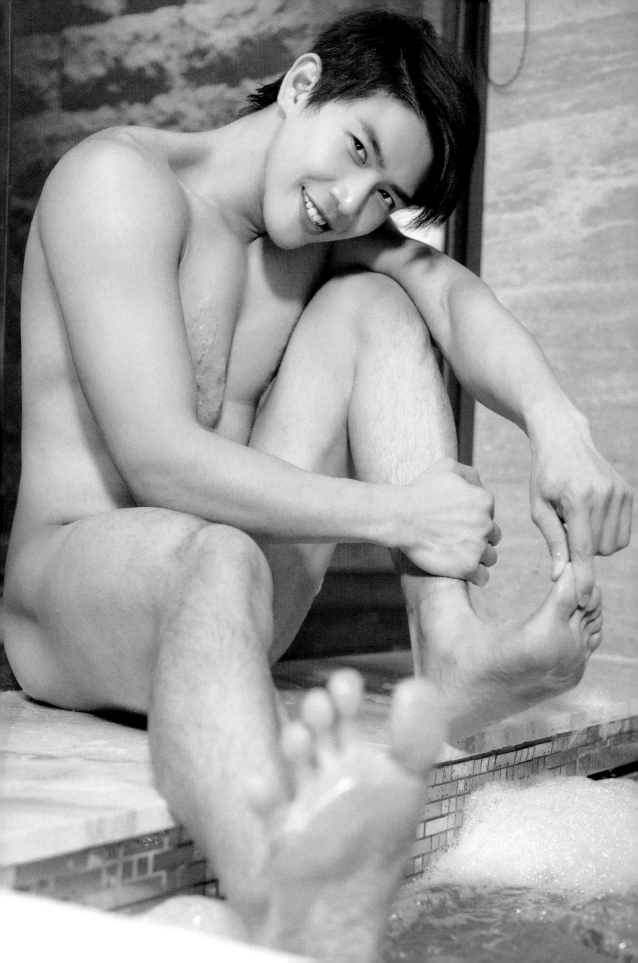

男 模 招 募
RECRUITMENT OF MALE MODELS

須年滿18歲

身材須具備基本線條

尺度選擇

1.若隱若現

2.全裸全見

3.可接受雙人或無限制

報名時交付個人臉部及裸上身清晰照片

照片請保持清晰、不加濾鏡、並在光源明亮處拍攝,

照片張數至少5張以上

攝 影 師 招 募
PHOTOGRAPHER RECRUITMENT

徵求特約合作攝影師

無論你是平面攝影師/動態攝影師等

都能夠來挑戰看看

一起將性感時尚帶入新紀元吧

(性感寫真創作 性別無限制 /男/女/男女/男男/女女)

出 版 合 作
AGENT DISTRIBUTION

想讓自己拍攝的寫真作品能廣為人知並有高獲利的銷售嗎?

亞升出版皆提供專業寫真後期製作與代理經銷服務

無論你是平面/ 動態攝影師/個人作家或相關專業人才

包含海內/外網路平台銷售、大型連鎖實體通路販售等

yasheng0401@gmail.com https://www.instagram.com/bluemen_01/

BLUEMEN 官方平台

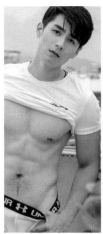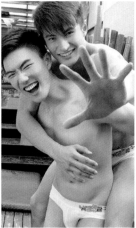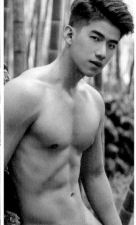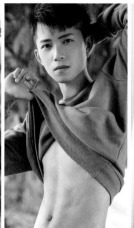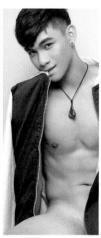

PUBU 電子書城

PUBU 書城

https://reurl.cc/lL2Y1d

博客來

實體書販售

https://reurl.cc/W4gbLD

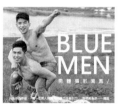

BLUE MEN

官方攝影網站

https://reurl.cc/xZ9nGV

rgbee

藍男色系列寫真電子書

https://reurl.cc/Ob2nXy

Telegram 宣傳頻道

https://t.me/bluemen123

官方IG最新動態

https://is.gd/kEpMeQ

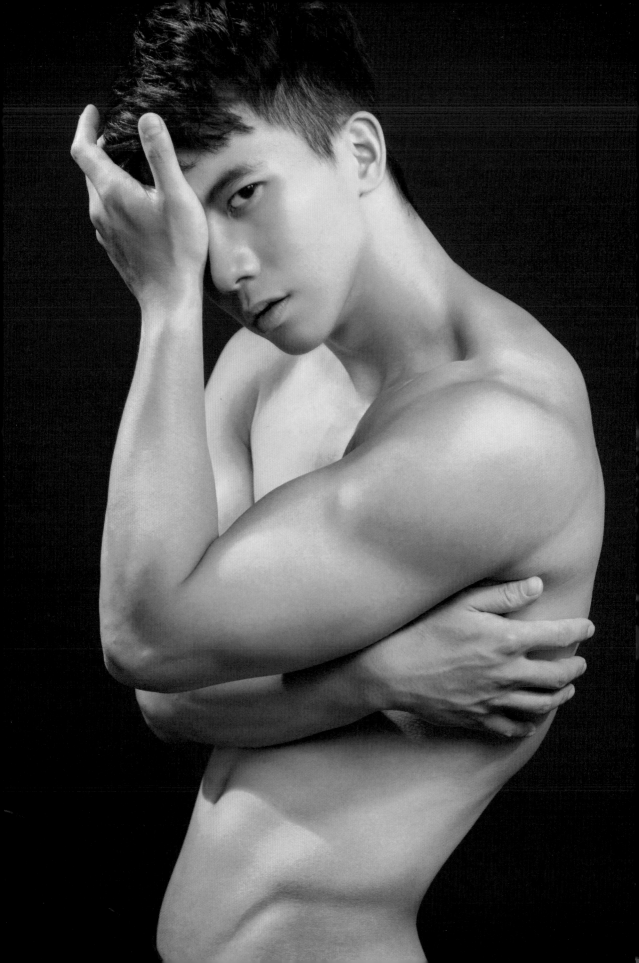

TAIWAN 最大男體攝影

帶給你最多元 即時的寫真情報

VIR ILE GT PEEK

男 性 電 子 寫 真 書 隨 買 隨 看

誰の男子
WHOSE MAN

刊　　　期	WHOSEMAN　NO.01
刊　　　名	筋肉教練 - JUSTIN 實體寫真書
出　版　社	亞升實業有限公司

攝　影　部	Department of Photography
攝　影　師	張席菻
攝　影　協　力	林奕辰
影　音　製　作	林奕辰 / 蕭名妤

編　輯　部	Editorial department
企　劃　編　程	張席菻 / 張婉茹
排　版　編　輯	林奕辰 / 林憲霖
文　字　協　制	林憲霖
美　術　設　計	林憲霖

法　律　顧　問　　宏全聯合法律事務所　　蔡宜軒律師

如 何 與 我 們 聯 絡

- 如書籍外觀有破損缺頁、裝訂錯誤等不完整現象，想要換書、退書，或您有大量購書的需求服務，都請與各平台如博客來、PUBU 等實體通路之客服中心聯繫。

- 詢問書籍問題前，請註明您所購買的書名及書號，以及在哪一頁有問題，以便各實體通路平台能加快處理速度為您服務

- 購買書籍後如有需要退 / 換書，請於各實體通路平台規定退 / 換貨天數中提出申請，如超過該平台規定之退 / 換貨天數提出，本公司將不接受原為實體通路之平台退 / 換貨申請，在此聲明

- 退 / 換貨處理時間每個平台無一定天數，請您耐心等候客服中心回覆

- 若對本書有任何改進建議，可將您的問題描述清楚，以 E-mail 寄至以下信箱 yasheng0401@gmail.com